印譜大圖系

福建美术出版社 编

下

海峡出版发行集团
THE STRAITS PUBLISHING & DISTRIBUTING GROUP
福建美术出版社

U0128555

邓石如（1743—1805）

　　清代最杰出的篆刻家。他把深厚的篆书功力用于篆刻，突破了以往篆刻以秦汉玺印为唯一取法对象的狭隘天地，扩大了篆刻的表现范围。主张"印从书出"。其作品苍劲庄严、流利清新。单刀切石、大刀阔斧、猛利狂悍、痛快淋漓，开一代印风。

惠言

鄧琰為皋父篆。

公威

完白

鄧石如

紹之

紹之屬。鄧琰。

白衣門下

尊樸齊

得風作笑

半千閣

庚子五月。
石如鄧琰。

某文穆公。卜白
下之居。人咸陋
之。淫上趙侍御。
登閣指古柏曰。
值五百金。第五
子因以名閣。
石如并誌。

袁枚之印

文穆公孫

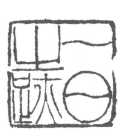 一日之跡

以介眉壽

山中白雲

一日之跡

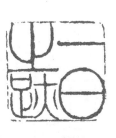

完白山人

古浣子鄧琰。

小倦遊閣

折芳馨兮遺所思

清素堂

折芳馨兮遺所思

惜抱居士

畫裏山樓

具體而微

念其家計清素王午。
壬午南巡詔也。
文穆公感主知。
名其堂以訓子孫。

第五鏐請古浣鄧琰
篆。乾隆庚子夏。

江流有聲斷岸千尺

一頑石耳。癸卯菊月
客京口。寓樓無事。
秋意淑懷。乃命

童子置火具。安斯石
於洪爐。頃之。石出
幻如赤壁之圖。恍若
見蘇髯先生泛於蒼茫
煙水間。噫。化工之
巧也如斯夫。蘭泉居
士吾友也。節《赤壁
賦》八字篆於石贈之。
鄧琰又記。

圖之石壁如此云。

蘭泉仍索古浣子作字。

辛丑秋。余寓廣陵。石
如贈我以印。把玩之餘。
愛不能已。用綴數語。
以為之銘。
雷回紜紛。古奧渾芒。
字追周鼎。碑肖禹王。
秦與漢與。無與頡頏。
上下千古。獨擅厥長。
我為鄭重。終焉允藏。

此印為南郡畢蘭泉作。蘭泉頗豪爽。工
詩文。善畫竹。江南北人。皆嘖嘖稱之。
去冬。與余遇於邗上。見余篆石欲之。
余吝不與。乃怏怏而去。焦山突兀南郡

江中。華陽真逸正書《瘞鶴銘》。冠古
今之傑。余遊山時睨視良久。恨未獲其
拓本乃怏怏而返。秋初。蘭泉過邗訪余。
余微露其意。遂以家所藏舊拓

贈。余爰急作此印謝之。蘭泉之喜可知。
而余之喜亦可知也。向之徘徊其下摩挲
而不得者。今在幾案間也。向之心悅而
神慕者。今綏若若而緩累累在襟

袖間也。云胡不喜。向之互相快快。今
俱欣欣。不可沒也。故誌之石云。
乾隆辛丑歲八月。古浣子鄧琰并識於廣
陵之寒香僧舍。

梅華道場

江左馬生

宣城梅氏

癸卯穜末客京
口梅甫先生屬
他石印作事時

欽乃斈興奏
湖龍濤聲了
風至一雨報

刀報相奔逐于
江杼秋聲報
其歐陽子秋報

絃中无之爰
補丸此岩云
古浣子郢琰記

癸卯秋末。客京
口。梅甫先生屬
作石印數事。時

風聲、雨聲、潮
聲、濤聲、欸乃
聲與奏

刀聲。相奔逐于
江樓。斯數聲者。
歐陽子秋聲

賦中无之。爰補
於此石云。古浣
子郢琰記。

却將八法寫湘君

聊浮游以逍遙

家在龍山鳳水

此二篆乃久月客濡須作。
时戊戌十月燈下。
鄧琰剌字石上。

家在四靈山水閒

家在龍山鳳水

紫電青霜

日湖山日日春

逸興遄飛

辛卯進士

燭湖孫氏

嘉慶甲子小春。用文太史法作。

谿齊審存

鄧琰。

世濟忠清

此二石於碭山署中。古皖鄧石如。

武德將軍十三世孫

家住靈巖山下香水谿邊

被明月兮佩寶璐駕青虬兮驂白螭

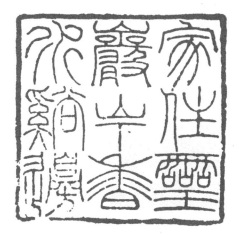

長卿。癸卯九月。鄧琰。

休輕追七步須重惜三餘

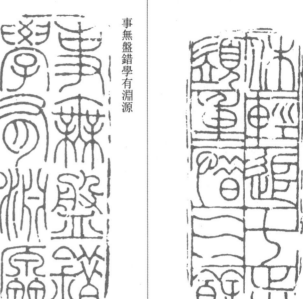

闕里孔氏雩谷攷藏金石書畫之記

戊申初冬。邘上
寓廬。皖人鄧琰
作篆。

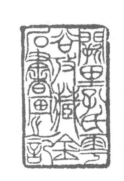

事無盤錯學有淵源

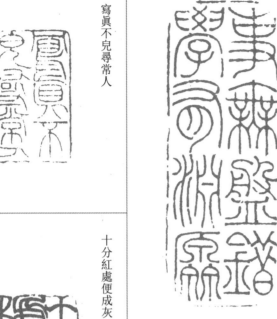

寫真不兒尋常人

十分紅處便成灰

琰。

鄧琰

鄧琰

鄧琰

石如

石如

鄧琰

頑伯

石如

石如

徐震

寫心

古浣。

逢原·春涯〔两面印〕

允鑽

赤玉篆。

芍農

嘉慶丁巳冬日。頑伯作。

鐵鈎鎖

古浣。

龍山樵長	鄧石如	愛吾廬
宣州舊族	眾香之祖	鳳水漁長
富貴功名總如夢	讀古今書	完白山人

西湖漁隱

印禪居士

印禪居士字樣

鄧氏完白

畢沅秋颿之章

侯學詩印

石戶之農

完白作。

我書意造本無法

戊申初冬。詠亭先生屬。古浣子�006。

覺非盦主

戊申仲冬。為覺非盦主作篆。古浣鄧琰。

靈石山長

石如。

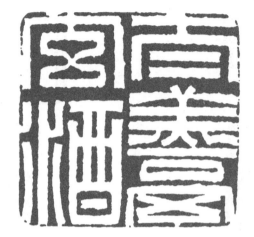

揮汗操刀管。
相依患難中。
世人誰可托。
持贈勉堂翁。

心閒神旺

江樓寂坐。閒事
雕蟲。收瓦礫
於荒煙。易砥
砆於塵市。然才
慚鳥篆。智乏
鷄碑。適如嶺
上白雲。徒自怡
悅耳。嘉慶二
年秋九月。遊
笈停京口寓廬。
完白山人鄧石
如篆。

鄧石如字頑伯

家在龍山鳳水

鄧石如字頑伯

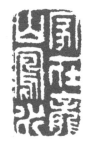

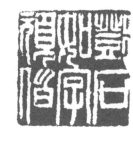

海陽東野

鐵硯山房圖書

海陽東野

海陽東野。石如。

徐三庚襃海曾觀於滬上。完白山人刻海
陽東野印。藏合肥龔景張先生文房。曩
嘗出示。徐襃海先生歡賞精絕。勒款於
後。壬寅夏五月。山陰吳隱石潛甫觀于
印金樓中。

桐城姚鼐之印

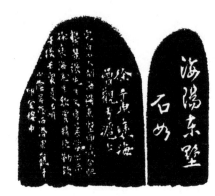

拈華微笑對酒當歌

虎門師氏名範之章

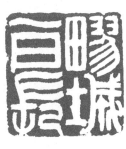

疁城一日長

古浣。

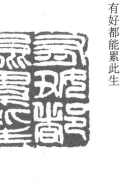

有好都能累此生

頑道人作。

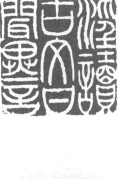

淫讀古文甘聞異言

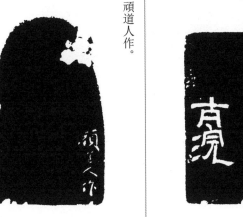

王充論衡語。辛丑五月。古浣子鄧琰。

宦鄰尚褧萊石兄弟圖書　古浣。

承學堂·兩地青磌（两面印）

石如筆。庚子秋。

見大則心泰禮興則民壽

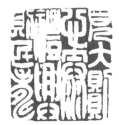

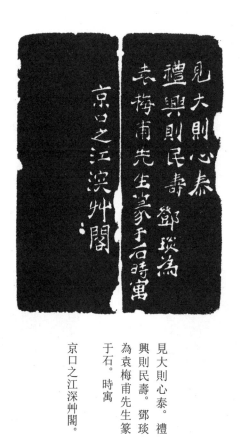

見大則心泰。禮興則民壽。鄧琰為袁梅甫先生篆于石。時寓京口之江濱艸閣。

見大則心泰。禮興則民壽。鄧琰為袁梅甫先生篆于石。時寓京口之江深艸閣。

子輿・雷輪・古歡・燕翼堂・守素軒（五面印）

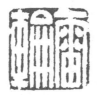

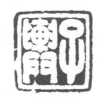

此完白山人中年所刻印也。山人嘗言。刻印白文必用漢。朱文必用宋。然僕見東坡、海嶽、漚波印章多已。何曾有如是之渾厚超脫者乎。蓋縮『繹山』『三墳』而為之。以成其奇縱於不覺。識者當珍如『秦權』『漢布』也。包世臣記。

此完白山人中年所刻印也山人嘗言刻印白文必用漢朱文必用宋然僕見東坡海嶽漚波印章多已何曾有如是之渾厚超脫者蓋縮繹山三墳而為之以成其奇縱作不覺識者當珍如秦權漢布也包世臣記

筆歌墨舞

筆歌墨舞。
古浣子篆贈蘭泉先生。
時癸卯九日。

得完白刻印四枚。喜而识之。
刻印莫如漢。刻者云誰何。有唐吾家冰。持論始有料。至元吾子行。乃以精善誇。明代不乏人。
文何揚其波。欓園印人傳。屈指抑以多。好尚各殊異。藏否遂成虧。大抵斯藝貴。原本篆籀塗。
六書得其理。點畫咸可儀。使鐵如使毫。所向無不宜。當時漢魏人。小學長不訑。李吾文何輩。
一一通蟲蝌。蠻大使之小，所以能爾為。鄧翁負絕學。返冰而及思。遊心入渺明。隨手出變化。
余力作狡獪。頑石遭皇媧。神趣在寰外。阡陌初非奇。頗恐後來者。此道無復過。觸目欣所遇。
旦夕聊摩挲。申耆。

吴让之（1799—1870）

　　吴熙载，原名廷扬，字熙载，后以字行，改字让之，也作攘之。他的篆刻在前人基础上广为取法，融会贯通，以"印外求印"的手段创造性地继承了邓石如"印从书出"的创作模式，并开辟了前所未有的新境界。他是公认的中国篆刻晚清四大家中之首，他同赵之谦、吴昌硕、黄牧甫共称晚清四大家，共同创造了自秦汉之后中国印章史上的第二个高峰。是"以书入印""印从书出"理论与实践的定型者。

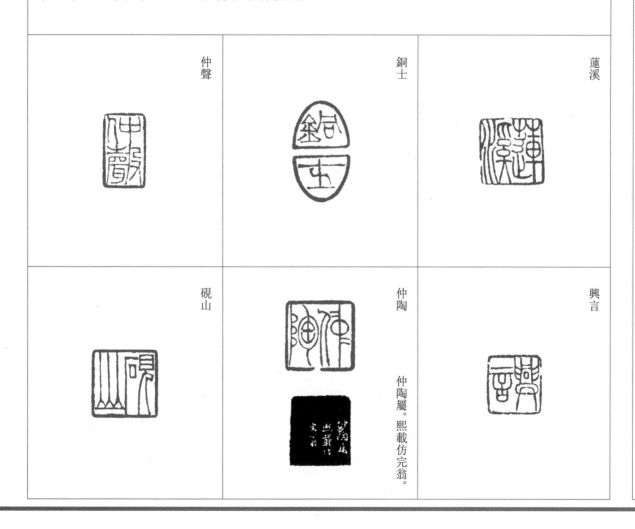

仲聲

銅士

蓮溪

硯山

仲陶

仲陶屬。熙載仿完翁。

興言

攘之	姚	汪	砚·山
蓋平	正鏞	己未	野航
仲陶	銅士	樹伯	中海

仲陶屬仿漢銅款識。讓之。

仲陶亦字銅士。讓之刻也。

熙載。

仲海之印石。讓之刻字。

談　子鴻

彤父

己未三月。熙載。

頌臣

子鴻

甲申秋月。叔孺觀。

鴻道人　熙載

樹伯

此讓翁為樹伯張君刻印面不署款。殆留俟後人補識者。己丑春。福厂。

甲申秋月州鴻觀

中陶父　讓之。

中陶父

可憐蟲　姚仲聲

懼盈齊

仲陶世二兄屬刻。熙載。時庚申四月朔。同客于海陵。

平齊先生屬。讓之刻。時年六十有七。

姚仲海　仲海仁兄屬。弟熙載。

珍駕軒

涵青閣

仲陶珍藏

省悟子

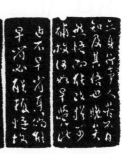

立身行事。人苦不自知。及其知及其特也晚矣。然悟而能改。猶可補救。何如早覺。此由不早省耳。倘能早省。必能頓悟。故省字從目。悟字從心。儒者之事。莫切于此。桐叔取此二字。一戒之於既往。一矢之於將來。其終身弗諼已。熙載并記。

醉鄉侯

醉鄉何鄉。侯誰之侯。文人游戲。仲陶樂是。遂佩此印。不勝於拜酒泉福祿長乎。讓之。

仲陶小印

仲陶以精石屬刻小
印。故精心刻之。熙
載。時年六十一。

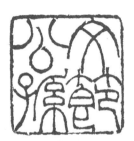

嘉州後人

岑氏仲陶

仲陶屬。熙載作。

銅士小印　戊午冬。仲陶屬。熙載作。

文節公孫

文節公孫。子鴻屬。熙載刻。

岑氏著郡南陽。至唐有文
本謚憲公者。勛業為
最顯。嘉州其後也。以詩著
至今數典。每稱嘉州詩
裔仲陶刻嘉
州後人小印。亦猶上溯憲
公。以懼盈名齋之意云爾
咸豐九年。歲在己未。秋
八月。讓之吳熙載刻并記。

畫梅乞米

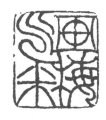

石甚劣。刻甚佳。硯翁乞米畫梅花。刀法文氏未曾解。遑論其他。東方先生能自贊。觀者是必群相讙。讓翁。

此刻為先生六十後得心之作也。其贊如此從可之矣。光緒九年試燈日。硯山自識時年六十有九。

懼盈齋主

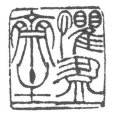

懼盈齋者。甘泉岑君茶伯藏書所也。君既刻舊唐書及輿地紀勝。藝林珍之。信其必傳。舊有鈐書印。已軼。今為補刻。歸之令姪仲陶。以鈐舊藏。俾來者見之。知有主名爾。咸豐九年。歲在己未仲夏中旬。故友吳熙載記於海陵。

黃梅華館

鸞及借人為不孝

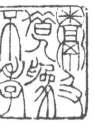

岑鎧印信

岑仲陶氏

硯山小印

寄心盦主·卜生盦·虛過盦主

張文梓印

仲陶取唐杜暹句屬刻
以鈐書。其子子孫孫
永寶用。余之書悉寄
尊家。乞代鈐之。讓
之記。

仲陶屬。讓之刻。時
咸豐十年四月十日。

此石汪君冬巢屬余刻
卜生盦。時在壬午。
冬翁去後。歸程君雪
問。余不忍磨。為
之刻虛過庵。程君去
後。歸於

硯山，又復姓汪。三
君皆工詞。三十年來
而一一如昨。可慨也
已。乙卯九月。讓之。

姚氏十一

道在何居

孟詹詞翰

砚山鑒藏石墨

函青閣主

熙載。

栖云山館

大好山水中人

砚山屬刻。讓之。

擬宋人篆。次閑。乙卯七月。讓之刻於栖雲山館。

硯山丙辰後作

完翁舊刻為人磨
去，硯山得石，
熙載重鐫。

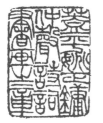

蓋平姚正鏞仲聲詩詞書畫之章

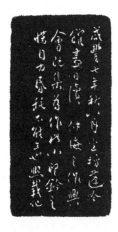

芳草有情。
夕陽無語。
雁橫南浦。
人倚西樓。

完白翁刻於邗上寓廬。

咸豐七年秋八月坐轉
蓬吟館。盡日讀仲海
之作。興會既集。為
作此小印鈐之。惜目
力昏耗不能工也。熙
載記。

观海者难为水

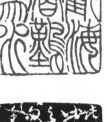

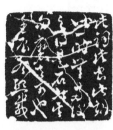

此詞此書此刻。皆一時無兩。後之得是石者。其勿磨去可也。壬辰冬。熙載。

谷王西受。百川灌。驕尔天吳何物。水立漫空。凝望處。遮斷蓬萊絕壁。似

此奇觀。終歸想像。古憾焉能雪。回頭貽胎腭。悔年來自稱傑。休問溝澮皆盈。

咄嗟時兩集。縱橫雄發。立涸貽貽羞。無本者。都付浮漚興滅。萬派源泉。一齊東註。

齒齒真梳髮。煙雲光裡。洗來雙眼如月。大江東去。為熙載說印章意。包世臣。

儀徵吳熙載收藏金石文字

此真攘翁精品也。甲申二月。廣陵卞獷老持贈海陵王白齊。白齊喜如烈士之得寶劍焉。屬射陵虞虞山記其事於顛。

觀海者難為水

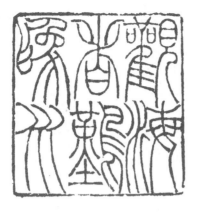

此書徵社兄所藏印。以示輔之、繹求、福厂。審為讓翁手筆。與魏稼孫先生手拓讓之印稿中相合。同文者。大小凡三方。此為最佳。今三石皆歸書徵。亦一古緣也。福厂識之。書徵其寶藏之。

殷譽齊攷定金石文字印

平齊先生屬。熙載刻。

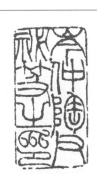

岑仲陶父秘笈之印

仲陶二兄屬。讓之吳熙載。
己未冬月。

甘泉岑鎔仲陶氏收
藏金石書畫之印記

銅十世二兄屬刻。時咸豐
九年正月十一日。讓之吳
熙載。

蓋平姚正鏞字仲聲印

嘉慶乙亥仲春中澣。武林王
瀚覺某摹老丁切刀。
咸豐己未六月十六日。仲海
仁兄屬刻於海陵。弟熙載。

药農

汪鋆

仲聲

汪度

汪鋆

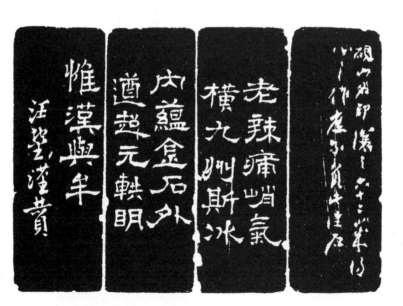

硯山名印。讓之六十二歲得心之
作。庶不負此佳石。

老辣痛峭。氣橫九州。斯冰內蘊。
金石外邁。超元軼明。惟漢與牟。
汪鋆謹贊。

晚學生

安雅

戊午七月。子鴻屬。熙載刻。

子鴻持贈仲陶矣。讓之證盟。

兩罍軒

意造

谈權

汪鋆·硯山（两面印）

讓老刻印。使刀如使筆
操縱之妙。非復思慮所
及。自云師法完白山人。
竊謂先生深得篆勢精

蘊。故臻神極。其以完
白自畫者。殆謙尊之光
耳。硯翁屬為題記。敢
以圖人之見奉質。以為

何如。光緒九年二月
十九日。距作印時已廿
餘年矣。蓋平姚正鏞仲
海甫識並鐫

姚正鏞

唐仲廉

薛壽讀

曉詹父

硯山

咸豐己未。先生將赴胡文忠公之招。鋆曾寫圖。並賦七古以贈於將發也。匆匆購得此石。先生頃刻奏刀。興到之作。神妙無似。不第魄力沉雄已也。而先生亦極得意。屈指廿年。恍然在目。而鋆亦冉冉將七十矣。然亦何幸獲此。殆興斯刻。同不朽云。光緒九年試燈日。追溯大始。乃為贊曰。

錫禧之印

子鴻詩畫

臣淦之印

硯山倚聲

談權私印

平齋審定

陳寶晉印

談氏巽夫

晉唐鏡館

仲陶前得真子飛雙鏡。面質阮
文達公。公玆定為戴安道物。
確鑿無疑。戊午又得一鏡。背
有「貞觀年鑄」四字。因以晉
唐鏡名館。屬余刻印。喜也。
己未人日。讓之。時年六十有一。

姚正鏞印

二金蜨堂

攗叔先生削正。
讓之六十五歲作。

百鏡室

黃錫禧印

此印讓翁所刻。未署
款。叔孺補記之。

長宜子孫

仲陶屬仿漢印。時戊
午冬至後三日。熙載。

鑒古堂

讓之今年。六十有五。
目力昏耗。已近於瞽。
責以刻印。無乃老苦。
稼翁一笑。棄之如土。
癸亥立秋日記。

宛鄰弟子

興言畫印

興言大兄屬刻此印。壬寅冬至後五日。廷颺。

蕙階畫印

吳雲私印

吳攘之先生刻印。安閑秀逸。是印極似漢人銀印。庚戌十一月。星州附刻。

岑鎔私印

近字靜父

興言大兄屬仿汪古香作。弟廷颺。

硯山八分	渤海外史	吳廷颺印	封完印信
言不盡意	小堅畫印	廷颺私印	廷颺之印
包誠私印	仲陶鑒賞	物常聚于所好	熙載白牋
黃子鴻畫印	臣鎔私印	熙載詞翰	吳大澂印

吴怀祖字莲生

子鸿又字勺圜

不可磨也

阮恩高印

凌毓瑞印

永嘉方氏唐
經室藏讓翁
刻印。醉石
審定。己丑
春日。記于
海上。

吴氏讓之·熙載之印（两面印）

讓翁自作名
號印。福厂
拜觀。

己丑春日。
醉石觀于唐
經室中。

黄錫禧字子鴻

三退樓寓公

弁寶弟印

蓋平姚十一

仲海屬。熙載刻。小莊。

張丙炎印

午橋世大兄名印。讓之刻。

轉蓬吟館

仲海仁兄作篆削政。熙載。

吴廷颺字熙載

甘泉岑鎔之印

眞州汪鋆硯山

硯山詩詞書畫

蓋平姚正鏞印

姚正鏞字仲聲

硯山詩詞書畫皆至工。拙刻恐未足以相稱也。熙載。

汪汪度書畫記

六十歲以後書

包誠私印

遲云山館書畫記

仲翁屬。熙載刻。此徇知之作也。

丹青不知老將至

硯山伐于丹
青。冉冉
將老。用
工部語作
印。慨可
知矣。
誰問老夫
為同病。
己未人日。
讓翁記。

甘泉岑氏收藏秘笈印

己未試燈日。為仲陶二兄刻
收藏印於海陵寓廬。熙載。

海陵陳氏康父畫記

家在洪澤湖邊

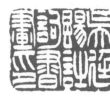

吳廷颺詩詞書畫印

夢裏不知身是客

丁卯初冬。讓之為守翁作。

物常聚于所好

同治二年冬。讓之。

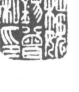

魏錫曾私印 · 收視反聽之居（兩面印）　讓之。

黄子鴻所作詩詞書畫

包誠字興言又字子克

黄氏棲雲山館珍藏印

醉墨軒收藏金石書畫

甘泉岑氏曉詹書記

非見齋斟勘金石之記

斷腸人遠惕心事多

只願無事常相見・但使殘年飽喫飯〈两面印〉

此讓翁所作兩面印見讓之印稿中。福厂為補識之。

此讓翁所作兩面印見讓之印稿中。福厂為補識之。

盖平姚氏種松堂印章

儀徵張錫組珍藏書畫

實甫二兄方家削正。弟熙載。

海陵張文梓樹伯印信

魏稼孫鑒賞金石文字

同治二年十二月。稼孫將之閩。作此志別。讓之。

天下之窮民而無告者也

熊兆基字厚培一字蕙階

熙載所得金石拓墨印

攘之自作印。晏廬藏弆。野侯審定記之。戊寅。

汪硯山所得金石文字

甘泉岑鎔仲陶父私印

岑鎔字仲陶又字銅士

甘泉岑氏懼盈齋珍藏印

渤海姚氏珍藏書畫印

淩毓瑞印信富貴長壽

仲陶世二兄屬刻
珍藏印鉥矣。此
則表以懼盈齋。
岑氏其守之勿替
者也。熙載時年
六十二。

仲海仁兄屬。
熙載刻。

咸豐元年六月十一日。熙載。

海陵陳寶晉康甫氏鑒藏經籍金石文字書畫之印章

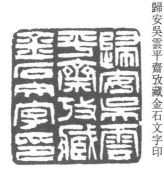

歸安吳雲平齋玫藏金石文字印

蓋平姚正鏞字仲聲亦字仲海

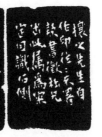

吳熙載印 · 攘之（兩面印）

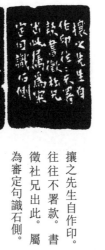

守吾屬。讓之。

攘之先生自作印。
往往不署款。書
徵社兄出此。屬
為審定句識石側。

此蓋先生至佳之
作也。戊寅七月。
福厂王禔全觀者
丁鶴廬。高絡園。

己丑春仲。重觀
于永嘉方氏唐經
室。福厂居士記。

姚正鏞印・中聲

汪鋈・硯山

錫山僧　　師造化

吳熙載印・攘之・師愼軒・足吾所好翫而老焉（四面印）

鄭箕・芹父

乙卯三月。爲芹甫大兄刻。讓之。

楚客・雜佩以贈之・奉橄之餘・楚畹農・艸木有本心・坐我春風（六面印）

吳廷颺印・難進易退學者・事非經過不知難・實事求是・觀海者難為水（五面印）

讓之先生自作五面印。今為書徵社兄所得。屬福厂記。

天下有情人盡解相思死

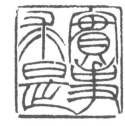

甘泉岑鎔仲陶所得金石文字

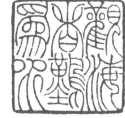

吳懷祖字慰之亦字蓮生行大

赵之谦（1829—1884）

　　晚清艺术史上最重要的艺术家。初字益甫，号冷君，后改字撝叔，号悲庵，是一位旷世奇才。在他短暂的一生中，已然构架起了一座后人难以逾越的高峰。在篆刻方面是邓石如"印从书出"的实践者，是清代篆刻的巅峰。其篆书古拙深厚，启后世吴昌硕印风之萌。其单刀直入，开后世齐白石之先河。

赵之谦印

臣之谦

之谦

赵之谦印

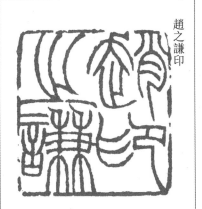

益父

撝叔

悲盦　同治壬戌九月二十六日温州刻。

无闷

如願	子高	傅哉	祖·荫
思悲翁	仲儀	遂生 遂生	節子
沈 均初姓印。謙。	躬恥 滌甫夫子大人正。壬子四月。受业赵之谦记。	趙 悲盦儗漢碑額。	魏 法三公山碑。為稼孫作。悲盦。

郑盦

鄭盦司農藏書之印。同治十年。之謙作。

彦諍

悲盫儗秦權作。

星父

此石澁而腐。刻成大不易。戊午九月。撝叔記。

窮鳥

窮鳥二字小印已三刻。一為江弢叔取去。而亦失之。一碎於火。刻此。而亦手且傷而竟成之。悲盫。

鏡山

六朝人朱文本如是。近世但指為吾趙耳。越中自知有漢而論魏後。知古者益尟。

此種已成絕響。日貌為曼生、次閑。沾沾自喜。真乃不知有漢。何論魏晉者矣。為

鏡山刻此。即以質之。丁巳十月。冷君。

子欠

余名曰謙。而不
虛心。因有此字。
曾乞張淑婉女士
刻之。今亦不知
何往矣。悲盦記。

以·豫

冷君為節子製。

悲盦

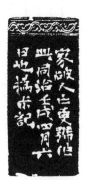

家破人亡更號
作此。同治壬戌
四月六日也。撝
叔記。

戬子

完白山人為程易
柴徵君刻葺郎小
印。眞斯篆也。
師其意。為此。
戬子屬。撝叔作。

竟山

漢鏡多借竟字。
取其省也。既就
簡。并仿佛象之。
撝叔。

陶山避客

學完白山人
作。此種在近
日已如絕響。
俗目既詫為文
何派刻印家。
又狃于時習。
不知幾理。可
慨也。艾翁屬
刻。重連及之。
憨寮記。

安樂

步楳太守兄
五十壽辰。刻
此為祝。同
治元年壬戌九
月。撝叔作。
時皆在溫州。

宋井齋

懼伯屬刻宋井齋印。撝叔記。

己丑上巳辰。拜觀于方氏唐
經室。福厂

佛弟

出家者佛無家弟。北魏色目
西來意。悲翁。

大興傅氏

壬子春。程邃。
後一百九十五年同治
丙寅。趙之謙為節子
補成此印。記之。

日載東紀

孝經中黃識。宋書
符瑞志引之。撝叔
為葛民先生製印。

鶴廬

稼孫莊母西湖白鶴
峰。因以自號。撝
叔刻之。壬戌九月。

癸亥八月。稼孫來
京師。具述母夫人
苦節狀。乞為文並
記事其上。

印谱大图示

魏稼孫述其高祖蘆溪先生。自慈溪遷錢唐。樂善好施予。子秋浦先生繼之。盛德碩學。為世宗仰。一時師友

如龍泓、玉幾、息園、大宗。交相敬愛。所居鑒古堂題額。龍泓手筆也。自庚申二月。賊陷杭州。稼孫舉家奔辟。屋毀

於火。辛酉冬。余入福州。稼孫來相見。今年夏。余赴溫州。書來屬刻印。時得家人死徒、居室遭焚之耗。已九十日矣。

以刀勒石。百感交集。系之辭曰：「惟善人後有子孫。刀兵水火無能冤。石猶可毀名長存。」同治紀元壬戌九月。趙之謙。

攀古廎

賜蘭堂

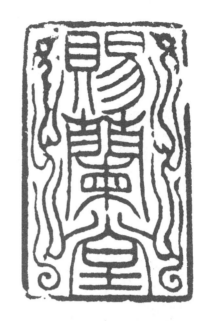

長守閣

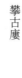

不刻印已十年。目昏手硬。此為潘大司寇紀皇太后特頒天藻。以志殊榮。敬勒斯石。之謙。

漢石經室

成性存存

悲盦刻與性之。

帶秋山房

少原仁兄屬。悲盦。

華延年室

嘉禾老農

冷君仿漢銅印。巳五長至。唐源鄻敬觀。

撝叔。丙寅年作。

小蓬萊閣漢《石經》殘字。聞尚在人間。均初將求而得之。諸其室以俟。癸亥秋。悲盦刻。是歲除夜。均初來告。已得《石經》。元日早起。亟走相賀。出此縱觀。歡意如意。遂紀于石。

生逢堯舜君不忍便永訣

悲盦居士。辛酉以後。萬念俱灰。不敢求死者。尚冀走京師。依日月之光。盡犬馬之用。不幸窮且老。亦愈乎。

偷息賊中。負國辱親。刻此兩言。以明其志。少陵可作未必惡予僭也。同治元年閏八月十日記。

字曰遂生

蝨如車輪技乃工。
但期弟子有逢蒙。

清河傅氏

冷君制。撫漢人小印。不難於結密。而難於超忽。
此作得之。

稼孫

稼孫目予印。為在丁、黃之下。此或在丁之下、黃之上。壬戌閏月。撝叔。

攈叔居京師時所買者

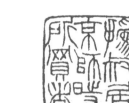

漢後隋前有此人

人書俱老

金石錄十卷人家

結習未盡

節子辛酉以後所得書

壬申春。攈叔為鄭盦作。

空諸所有而不知止。結習未盡告大弟子。无悶銘。

雖離後。仍買書。願力在。忘拮据。刻此記。示不虛。節子屬。攈叔。

為五斗米折腰

撝叔戲反陶彭澤語以自況。

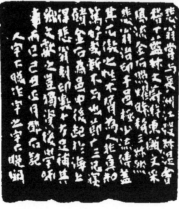

悲翁嘗與長洲江弢叔湜、會稽丁藍叔文蔚游東甌。文采風流。金石照耀。時稱三叔。然悲翁治印。于邑極少流傳。蓋其兀傲之性。不屑為人（作）。非真知篤好。或斬不與也。節厂三兄寢饋金石。為邑中後起。於海上得悲翁刻印數十方。足補其鄉文獻之（闕）。豈獨資後學師事而已。己丑正月。醉石記。「人」字下脫「作」字，「之」字下脫「闕」。

石闕生口中　悲盦居士補訪碑錄

成。刻以寓言。

竟山拓金石印

撝叔為竟山作。

續溪翁

二金蝶堂雙鉤兩漢刻石之記

大清同治二年八月二十五日。刻

時。客京師半載餘矣。

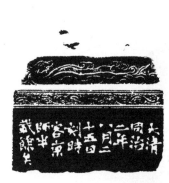

靈壽華館收藏金石印

均初藏石十餘年。悲盦始為刻此。同治二年十月十二日也。

均初藏石十餘年悲盦
始為刻此同治二年十月
二日也

吳縣潘伯寅平生真賞

同治辛未五月九日。趙之謙刻。

同治辛未五月九日。趙之謙刻。

定光佛再世墜落娑婆世界凡夫

說文無「墮」。塘乃「陸」之篆文。「陸」訓敗城阜。義亦不近。按「隊」下云：從高隊也。墮、隊聲近。因借之。

曹丈葛民。貽我此判。忻然刻之。撝叔。

亡婦范敬玉事略

亡婦范瓓。字敬玉。小名秀珊。年二十一。
夢摹霞逐崔天半。乃自號霞珊。外舅默奄君
凡三娶。婦生時。異母兄不能事後母。方六
歲。母撫之曰。若為男者。能讀書明理。今
已矣。即求父授書。七年徧五經。二十歸余。
余少負氣。論學必疵人。鄉曲皆惡。外舅及
養生送死。無失道。余兄以訟破家。遂析居。
母殁矣。余母先五年卒。因以婦歸勿。兄忽
之。母喜曰。此吾壻也。逮事余祖母、余父。
因以家事委婦。覓食遠方。婦收以歸。
出走。留子女。無所依。
始作書告余。辛酉五月。在溫州復得婦書
言己嫁兄之長女。且述寇日偪。城中不議守。
非可居。僦屋鄰外家。挈幼弱以出。九月。
紹興陷。路絕不克歸。壬戌四月。居閩中。
忽得書。則婦以病死。婦有閨中友梁綏君。
杭州人。歸余友王緱卿。城陷時。罵賊被磔。
先婦死。婦性好施予。恆質衣周貧乏。喜為
詩書。宗率更。今無膡字矣。先是婦嘗病死
復甦。自言行黑暗中。遇人授以火。曰全孤
寡。可亟歸。事當婦病時。實未之告也。庚戌
距今十二年。疑世俗所稱益一紀云。婦死時
年三十五。生子皆殤。僅遺三女。悲盦居士書。
同治元年冬十一月。

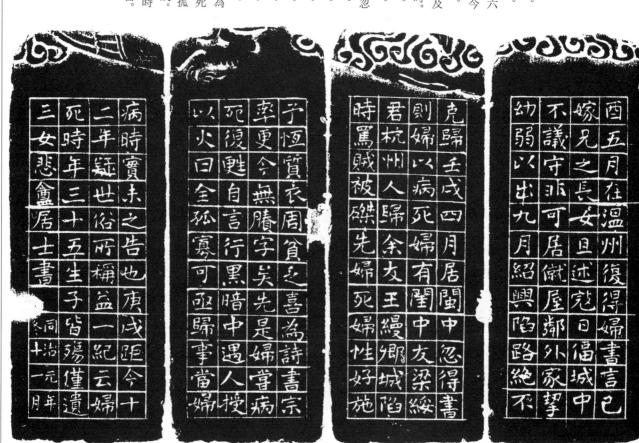

酉五月在溫州復得婦書言己
嫁兄之長女旦述寇日偪城中
不議守非可居僦屋鄰外家挈
幼弱以出九月紹興陷路絕不

克歸壬戌四月居閩中忽得書
則婦以病死婦有閨中友梁綏
君杭州人歸余友王緱卿城陷
時罵賊被磔先婦死婦性好施

子恆質衣周貧之喜為詩書宗
率更今無膡字矣先是婦嘗病
死復甦自言行黑暗中遇人授
以火曰全孤寡可亟歸事當婦

病時實未之告也庚戌距今十
二年疑世俗所稱益一紀云婦
死時年三十五生子皆殤僅遺
三女悲盦居士書

如今是雲散雪消華殘月闕
俛仰未能弭尋念非但一·

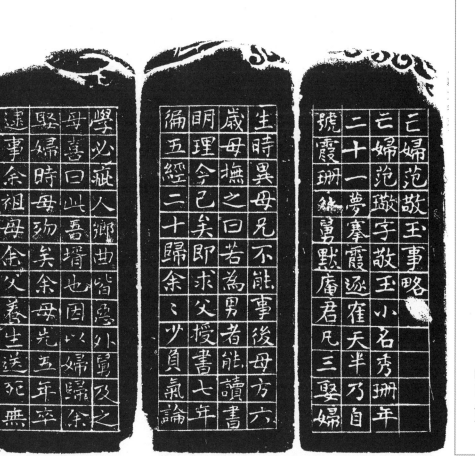

印

趙撝叔　趙之謙

无悶

癸亥居都下。刻以自嬉。

曹籀

撝叔作。

孫憲

撝叔為懽伯作。

孫憲。字懽伯。陽湖人。書宗歐褚。著有《宋井齋詩文集》。己丑春三月。醉石唐源鄴記。

譚獻

撝叔為中義刻。

遂生

開母石闕中得此兩字。因為遂生摹印。悲翁。

趙撝叔

沈樹鏞

趙之謙

譚平定

茶夢軒

魏稼孫

悲盦撫漢鑄印。癸亥十月八日也。風定日暖。此尚悲化不悲。作此尚不惡。

說文無茶字。漢茶宜。茶宏。茶信印。皆从木。

與茶正同。疑茶之為茶。由此生誤。撝叔。

树镛校读

金蝶投裹

胡澍荄父　谦顿首上

郑盦

终身钱

周千秋

丁文蔚

終身錢。釋子語。我無錢。終身措。
研苟肯焚字可煮。
何故甘心世齟齬。
雖有秦漢非晉楚。
自信是鍼人道杵。
忽忽一年又羈旅。
南望無家歸何所。
商量金石當撰箸。
但有二三孤峻侶。
刻此解嘲嘲尔汝。
即此是錢天亦許。
隣家富人聞盛舉。
急走來視筐及管。
任我終身輕取與。
妙手空空不知處。
令彼一時神色沮。
終身錢。足以咀。
盗賊不憂憂幾董鼠。癸亥十二月悲
居士自作。并題一詩取笑。箸字叶。

急就章語。撝叔為
季貺司馬作。

藍叔臨別之屬。冷
君記。頗似《吳紀
功碑》己未十二月。

滄經養年　同治三年上元甲子正月十有六日。佛弟子趙之謙。為亡妻范敬玉及亡女蕙榛。造像一區。願苦厄悉除。往生淨土者。

松江沈樹鏞攷藏印記

取法在秦詔漢鐙之間。為六百年來撫印家立一門戶。同治癸亥十月二日。悲盦為均初仁兄同年製并記。

漢學居

寶董室

寶董室

漢學之目。宋已有之。《困學紀聞》。學「輔嗣易行無漢學」詩句。近世不學之徒。叚名道學以挩固陋。爭詆好古之儒。且斥為偽造。誤矣。伯寅侍郎命。之謙記。

北苑江南半幅。希世珍也。近為均初所得。又得夏山圖卷。兩美必合千古為對。爰刻寶董室印。无悶。

魏錫曾印

悲盫刻此近朱脩能。

鄭齋金石

北朝書無過熒陽
鄭僖伯。韻初既得
雲峰、大基兩山刻
石全拓。乃以「鄭」
名齋。屬余題額
并刻是印。同治二
年十月。悲盦記。

鉅鹿魏氏

古印有筆尤有墨。今人但有刀與石。
此意非我無人傳。此理舍君誰可言。
君知說法刻不可。我亦刻時心手左。
未見字畫先識彈。責人豈料為己難。
老輩風流忽衰歇。雕蟲不為小技絕。
浙皖兩宗可數人。丁黃鄧蔣巴胡陳（曼生）。
揚州尚存吳熙載。窮客南中年老大。
我惜賴君有印書。入都更得沈均初。
石交多有嗜痂癖。偏我操刀竟不割。
送君惟有說吾徒。行路難忘錢及朱。
稼孫一笑。弟謙贈別。

趙之謙

悲翁小记　之谦审定

之谦审定

之谦印信

赵之谦印

何傳洙印

漢銅印妙處不在斑駁，而在渾厚。學渾厚則全恃腕力。石性脆。力所到處。應手輒落。愈拙愈古。看似平平無奇。而殊不易貌。此事與予同志者杭州錢叔蓋一人而已。叔蓋以輕行取勢。予務為深入法。又微不同。其成則一也。然由是益不敢為人刻印。以少有合故。鏡山索刻。任心為之。或不致負雅意耳。丁巳十月。冷君識。

王履元印

季歡索刻名印。為儗小松、山堂兩家所作。丁巳十月。冷君記。

胡澍之印

以豫白賤

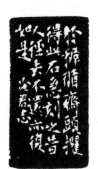

節子屬仿漢印。刻成視之。尚樸老。冷君記。

臣何澂

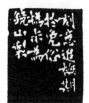

刻意追撫。期於免俗。撝叔為鏡山製。

趙之謙印

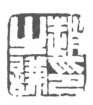

於穉循齋頭。攫得此石。急刻之。昔人徑去不還。亦復如是。冷君志。

胡澍甘伯

何澂之印

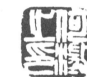

撝叔為心伯刻。

戴望之印

以禮審定

丙寅二月。撝叔刻。

趙之謙印　趙氏之謙

王懿榮

撝叔為正孺作。

魏錫曾印

此最平實家數。有茂字意否。悲盦問。

丁文蔚印

撝叔为豹卿作。

竟山書記

冷君橅漢鑄印。丁巳十月。

理得心安

壬子秋。冷君為容吾作。

福德長壽

龍門山摩崖。有福德長壽
四字。北魏人書也。語為
吉祥。字極奇偉。鐙下無事。
戲以古椎鑿法。為
均初製此。癸亥冬。之謙記。

趙之謙　　似李少溫書。

二金蝶堂

燮咸長壽

星甫屬。撝叔作。

二金蝶堂。述祖德也。舊有此印。今失之矣。既補刻。乃為銘曰：『旄孝子，七世祖。十九年，走尋父。父已殂，負骨歸。启殯宮，金蝶飛。二金蝶，投裹。

中。表至行，大吾宗。遭亂離，喪家室。剩一身，險以出。思祖德，惟下涙。刻此石，告萬世。』同治紀元壬戌夏。趙之謙辟地閩中作記。

此石制紐渾樸。百余年物也。以二百錢得之惇仁里徐氏肆中。

赵之谦印

悲翁审定金石

不务曹好。古拙自善。閲人閲世。如斯而已。悲翁。沈均初同年所赠石也。并记。

悲翁审定金石

仁和魏锡曾稼孙之印

走馬角抵戲形。崇山少室石闕漢畫像之一。悲盦為稼孫製。

仁和魏錫曾稼孫之印

朱誌復字子澤之印信

生向指《天發神讖碑》問，摹印家能奪胎者幾人，未之告也。作此稍用其意，實《禪國山碑》法也。甲子二月，无悶。

朱誌復字子澤之印信

大慈悲父

南無
阿彌
陀佛。
寫銅
佛記
之印。

孫憙之印　同名漢印。為懽伯摹。揭叔。

己丑春。于節厂齋頭見此印。雖漢印之最精
者。亦不過如此。歡觀止矣。福厂記。

沈氏金石

均初得此石。上有小松題款。而印文已為人
磨去。甚足惜也。憶小松曾為吾家竹崦翁刻
『趙氏金石』印。因師其法為均初作此。少
補缺陷後。八十七年同治癸亥十月。會稽趙
之謙記。同觀者仁和魏錫曾。

琢石為印肇煮石山農。正嘉間。文氏躧其法。
所取盡青田石。俗所謂燈光凍者。後來無石
不印。求其堅剛清潤。算青田若也。是石有異。
為雪笘兄刻三字。石交難得。

珍重珍重。乾隆丁酉上谷初夏。杭人黃易製。

珍重。乾隆丁酉上谷初夏。杭八黃易刻象

星詒印信

季貺先生屬。冷君作。

孫憙私印

己巳冬。歡伯屬。撝叔作。

續谿胡澍川沙沈樹鏞仁和魏
錫曾會稽趙之謙同時審定印

同治二年九月九日。
二金蝶堂雙鈎漢碑十
種成遂用之。

余與菱甫以癸亥入
都，沈均初先一年至。
其年八月，稼孫復自
閩來。四人者，皆癖
嗜金石。奇賞疑析，
晨夕無閒，刻此以誌
一時之樂。同治二年
九月九日，二金蝶堂
雙鈎漢碑十種成，遂
用之。

靈壽華館

法都君開褒余道碑。為均初刻。悲盦記。

李嘉福印　笙魚六兄屬。冷君仿漢人印。

以分為隸

續谿胡澍荄父・同孟子四月二日生（兩面印）

崇山少
室石闕
漢畫
象龍。
荄甫屬
刻兩面
印。謙。

走亦不任廁技於彼列

趙之謙同治紀元以後作

撝叔壬戌以後所見

不見是而无悶

悲盦居士甲子以後更號无悶。刻此記之。

沈樹鏞同治紀元後所得

竟山所得金石

篆分合法。本《祀三公山碑》。癸亥十一月。悲盦。

撝叔丙寅年作。取法秦詔版。

三十四歲家破
人亡乃號悲庵　悲庵字記。
壬戌十月。

但恨金石南天貧

定盦龔先生詩句。之謙刻之有同恨焉。

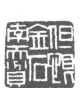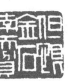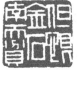

悲庵壬戌以後文字之記

沈樹鏞審定金石文字

均初與予有同嗜。為刻兩石。以志因緣。癸亥八月。悲盦。

節子所得金石　趙之謙寫金石文字記

錫曾審定

悲盦擬漢鑿印成此。壬戌。

臣胡澍同治壬戌

七月以後作

悲盦儗漢官印。

同治癸亥二月為荵甫作。生眞可再。虎口能存。行尚與偕。羊頭誰爛。志此因緣。以留話櫒。

會稽趙之謙字撝叔印

息心靜氣。乃得渾厚。近人能此者。揚州吳熙再一人而已。

周星譽刊誤鑑眞之記

彥講侍御兄喜蓄書購名畫。自言惟校讎賞鑑能說心目。乃以故鄉陷賊。所藏盡付劫灰。宦游且貧。無力為此。前事已過。後願應償。刻石記之。庶幾左券。同治二年八月。弟謙。

陳寶善子餘印信長壽

今我又言別。茲行宜可成。
二三此知己。一再有孤城。
多難壯心苦。工愁詩句生。
與君為石友。相印亦紅情。
壬戌十月。余將北行。為子餘刻此。
并以詩留別和弢叔均。弟謙。

甘泉汪承元印信長壽

慕杜夫子大人訓畫。受業趙之謙。

北平陶變咸印信

星甫將有遠行出石
索刻。為橅漢鑄印
法諦。視乃類五鳳
摩崖石門頌二刻。
請方家鑒別。
戊午七月撝叔識。

徐三庚（1826—1890）

　　字辛谷，又字诜郭，号井罍，又号袖海，是用赵之谦同时期的一位大胆创新且颇有成就的篆刻家。有着深厚的汉印基础，又具汉碑额及《天发神谶碑》书法根底，作品上溯秦汉，下逮元明。用笔妩媚泼辣，刻印用刀细切利落，章法虚实穿插，独辟蹊径，风格独特。

徐

丙戌

笙父

金罍道士。

秦

蝯

壽仙

馨

椒孙仁兄鉴之。上虞徐三庚拟古。癸亥中秋。

子韶

子聲

東海

心泉

逸芬　虞樵

祖永　受華

星吾

大迂

蛾術

鄰煙　綽園

儉為

退好

悔存

謹緘

伯滔

歡伯

乙卯嘉平月。仰先三兄屬。三庚。

此作神似黃秋盦司馬。李唐以為如何。

乙丑四月朔。徐三庚詋郭記。

徐三庚

井罍

心在山林·心在山林

戛海

戊寅七月。自製于鄂渚。似魚室主。

蔡子春疇屬篆此印。
其所感深矣。甲寅秋。
虎林客徐三庚記。

五〇五

仲虓

久盦

褎海

菘耘

梅生

榲盦

褎海。

丁丑春五月。作于似魚室。時將之都門。褎海。

法六朝人。老辛庚。

徐鄂印信

星臺

青愛盧

金罍道士擬六朝印。戊辰十一月。

襃海製於春申浦。

郳野父

惟心造

芙蓉盦

皕宋廎

徐

手疇蓀

聱亭生

六篆樓

汲庵居士築此
亭囗其鄉竹
秋書院。庚申
為兵毀。
屬刻此印以志
舊巢。蓋以
元子自況耶。
丙寅七月廿
日。徐三庚記。

張熊印信

鼎鑑齋

擬水晶宮道人濾。褎海。

滋畬

是印余最愜意之作。紫瑜吳兄
珍之。上虞徐三庚記。

不擊舟

癸未三月廿日庚子。作此以遺。褎海。

跂道人

金罍野逸作於滬上寓齋。

作英詩畫

似魚室主

有所不為

竹如意居

臣汪鳴皋

蘭生老兄審定。上虞徐三庚弟詵郭。客虎林復古齋擬古。

芝九五兄先生。滬上風雅士也。戊午夏。余晨夕過從。相與討論。獲益不淺。頻行。出是索刻。遂為奏刀以誌

它日相思之券。即希教我為辛。上虞徐三庚弟辛穀甫。

上虞徐子

闆苍之侠

特健藥

禹寸陶分

張鳴珂印

姬璪鑑藏

意琴手翰

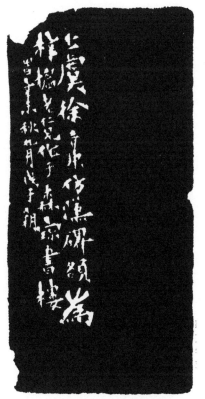

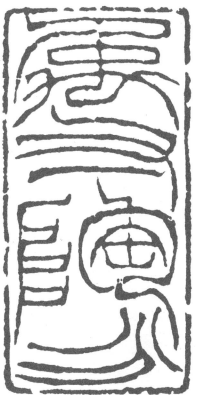

上虞徐三庚
仿漢碑額。
為梓楣老仁
兄作于森寳
書樓。時辛
未秋九月戊
子朔。

印 譜 大 圖 示

詒蘭草堂　井罍。

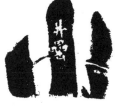

頗知書八分

徐三庚印

以羣臨本

鵠侍屬。徐三庚製。壬申荷華誕。同客滬上。

費以羣印

鵠侍仁棣指疵。庚午四月杪。同客虎林。製此。上虞徐三庚記。

上虞周泰

丁卯秋九月。敖游西泠。適柏盦仁兄屬刻是印。余時整鞭倚裝作此。三庚記。

五一二

磨兜鞬

褱裡煙椶

無事小神僊

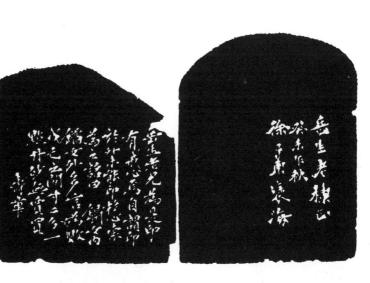

岳生老棣正。
癸未乍秋。
徐三庚褱海。

岳生老兄為是印有戒
心焉。自謂印於外。
未能印於心。索為之
諮。曰。鑷女內。鑷
女外。多言為敗。戊
己之間。寸二分一點。
丹砂無賣買。壽章。

人得一日閒。即是一日福。李唐以「無
事小神僊」五字屬刻諸印。其平生
恬淡寡慾。信可想見。余適為二豎
所染。力疾奏刀。乙丑重九。辛穀記。

桐溪范慶雲印

壽霄屬。徐三庚客五羊城

作。壬申八月。

張子祥六十以後之作

子祥仁丈鑒之。徐三庚製。同

治二年六月四日。記于滬上。

似魚穌甘古衡

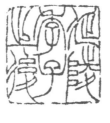

延陵季子之後

延陵季子之后。井罍刻于甬東。

曾在泚瀾處

頭陀再世將軍後身

金罍擬漢碑額篆于滬罍漚寄室。壬申五月。

上虞徐三庚褒海

小玉帶生居

文學侍從之臣

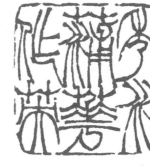

秀水蒲華作英

擬吾子行。為芝九兄丈製。
戊午七月二十四日。徐三庚。

聽松閣

日有一泉惟買書

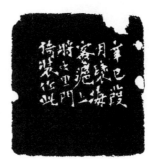

辛巳葭月。褒海客滬上。
將之里門。倚裝作此。

乙丑冬月。麗卿仁兄屬
製。徐三庚。

謙退是保身第壹法

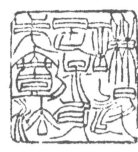

不好詣人貪客過　慣遲作答愛書來

辛穀。

歲華如箭堪堪驚

二十餘年成一夢
此身雖在堪堪驚

癸亥十一月廿又五日。擬六朝朱文于春申浦
寓齋。為歡伯老棣鑒。徐三庚記。

字光甫行九

意在鈍丁、小松之間。戊午七月。薦未道士。

兩游鴈濠四入天台

徐三庚于道光丙戌歲後浴佛十日生

謙退是保身第一法

引商刻羽雜以流徵

名同伯陽官同季父

徐三庚忠諫賢良之後

震澤徐氏藜光閣所藏書畫

袖中有東海

震澤徐氏收藏經籍之印

如夢鶯華過六朝

日愛評書兼讀畫

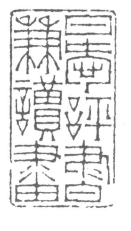

丙寅六月廿有五日。客鹽官作。辛穀。

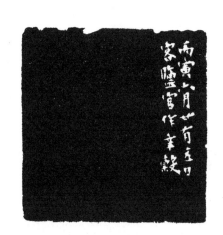

菽孫。弟大迁圓山真志于上洋客館之燈下。此印係先師褒海徐先生之作者也。明治念四年五月。再遊清國。適購得於防間。刀法章法。整然相備。所謂點石成金者。雖未下款。可知一見非凡人之作矣。

華長好月長圓人長壽

家逗五湖七十二峯之南

尋常百姓家主人

三十乘書屋

楊星吾東嬴所得秘极

良樓風雨感斯文

褎海書畫之印

正梅子弄黃時節

放懷楚水吳山外得意唐詩晉帖閒

白門史致道仲庸父章　辛榖仿王象字。乙丑二月。

苹橋　恩藻 	金罍 	任薰 	譙國 同治二年三月廿五日。袁椒孫以此石持贈用伯仁兄。屬徐三庚仿漢人鑄銅印。
婾閒 	金罍 	益壽 	
逸芬 	鄰煙 	褱海　褱海 	胡钁 左龍右虎。漢印中之創見。鞠鄰仁兄屬仿是法。因儗之。三庚記。
黃山壽　任阜年 	山壽　山壽 	徐三庚 	

襃海

徐三庚

徐襃海

陳梁攺

石董狐

井罍仿漢私印模。

蒲華印

作英索篆。襃海改作。己卯上巳。

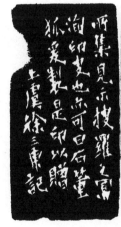

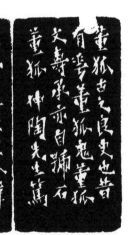

董狐。古之良史也。昔
有華董狐。鬼董狐。
文壽承亦自號石董狐。
文壽承譯自號石董狐
仲陶先生篤。

嗜金石。精於鑒辨。
集古今名印。裒輯成
譜。庚申春。余客吳趨。
走訪於楚竹盦。出

所集見示。搜羅之富
洵印叟也。亦可曰石
董狐。爰製是印以贈。
上虞徐三庚記。

王引孫印

上虞徐三庚。為小竹先生製。即希審定。同治紀元春五月。

梁谿秦氏

守灝長壽

劉維墉印

乙丑春日。三庚。

梓華菴主　徐三庚。

任頤印

陸廷黻印

漁笙先生正譌。上虞徐三庚製。

沈樹鏞印

均初先生屬仿漢。徐三庚。

倦游詞翰

擬吾家髯仙法於滬上。徐三庚。

新安西巖

月印盟兄。自新安來浙。余適富春歸。評較畫。殆無虛日。作此以貽。并希教我。丙寅四月朔。金罍道士徐三庚記于復古齋。

傅尔鎵印

客歲寓甬。為李唐作數十印。頗不稱意。今春道出句餘。復出石屬刻。亦藉作數日盤桓也。丙寅三月。辛穀。

桃華書屋

庚午十月。為壽仙弟。三庚。

金鑑私印

上虞徐三庚。為明齋仁兄方家治印。

松左梅右

襄海儕黃小松司馬法。

徐三庚印

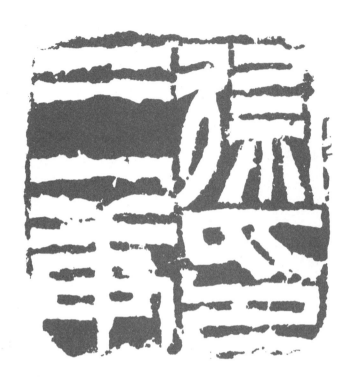

僧蒙之印

江徵印信

似魚室主自製。

上虞徐三庚。刻充梅生先生文房。

逸芬書畫

秦祖永印

陳炳文印

袖海書畫

黃山壽印

祖永私印

似魚室主

襃海作于似魚室。

大澂私印

胡湘之印

曾經滄海

安且吉兮

辛未五月。徐三庚。

丹徒王夢樓太守曾有此印。章法筆意。純乎漢人。此作略小變。終未出範圍耳。

丁卯長至。客句餘之鳳皇山麓記。三庚。

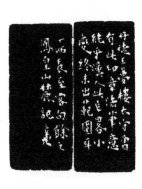

古金吟榭

騎省一脈

孫憙之印

蒲華印信

作英棣鑒。上虞徐三庚同客西泠製。

光煜長樂

光緒辛巳花朝。坐似魚室。適素蘭初放。紅梅大開。對周觶秦權作此。盛稱得意。願子厚弟保藏之。勿為它人所攫也。褒兄時年五十有六。

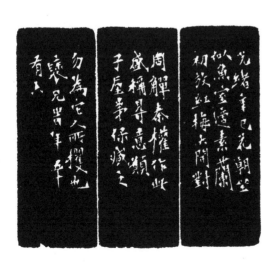

胡義贊印

楊守敬印

臣左宗棠

臣祖翼印

吳滔印信

姚燮之印

菘耘方伯鑒。徐三庚篆。

周慶雲印

李鴻章印

徐三庚私印　秋山純印

謹靜以終年　秦祖永印信

徐三庚之印信

徐三庚字裒海

沈迺謙印

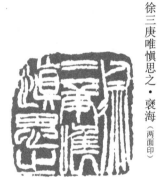

徐三庚唯愼思之・裒海（两面印）

徐三庚唯印

徐望之印

徐氏世守之寶

辛毅仿漢鑄銅法。

子聲金石書畫

袖海詩書畫印

嘉興徐榮宙近泉

近泉宗兄審定。上虞小弟三庚。客春申浦姚氏之韡華庵擬此。

吳江葉鏞印信

笙甫仁兄鑒之。徐三庚製于甬上。乙丑春二月。

惟庚寅吾以降

擬皇象書。為春疇仁兄鑒。上虞徐三庚記。

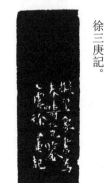

願天下有情人都成眷屬

上虞徐三庚唯印

會稽徐鄂大富昌

世人那得知其故

烏程顧容齋所得商周秦漢吉金之記

上虞徐三庚字襃海父
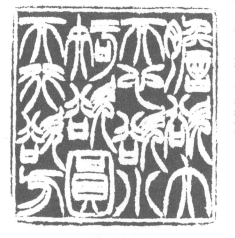

子聲·子聲

馮兆年穗知父所得金石

膽欲大而心欲小知欲圓而行欲方

黃山壽印·勛初父

穗知馮君蒐藏金石富甚。索刻是印以結一重文字緣。弟庚。

臣鍾毓印・雪塍（两面印）

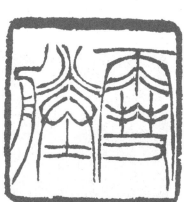

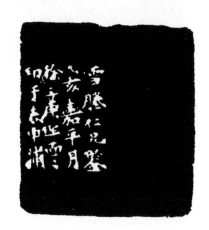

雪塍仁兄鑒。乙亥嘉平月。徐三庚作面印于春申浦。

孫懽故	臣恩藻印
樂民之樂	徐望之・中笪
徐三庚　上于父	徐三庚・褻海
鹿民祕极　藏于藜光閣	三庚私印・袖海父

成達章印・若泉 (两面印)

徐三庚印・上于父 (两面印)

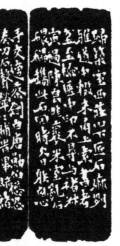

戊辰長至。坐雨青愛廬。仿完白山人面面印。為若泉弟。徐三庚。

歸築室西莊。山下匠石麻列。雅道中輟。來甫上索書者坌至。檢篋中印不得。與赭叔寅過陳香畦襄寅室。亂石碨礧。攜此石回。時冰日射窗。心手交適。蔡劍白。唐晶伯慂惠奏刀。石聲犖犖。晡時畢。視諸君。斂謂突入漢人堂室。此石得附不朽。山中奇石。不可勝計。吾與諸君獨賞是石。可笑也。同治甲戌至日。金罍自識。

胡　钁（1840—1910）

　　字菊邻，号老菊，别号晚翠亭长。曾与吴让之、赵之谦、吴昌硕三人被后世称为"晚清四大篆刻家"（后被黄牧甫取代）。其作品得力于汉玉印、凿印、诏版。所作白文匠心独运，能于疏落中见紧凑，得自然之趣。

潘·琳

伯滔

葛昌楹

昌粉

晏庐

镜芙

荫梧

葛荫梧

葛书徵

无为子

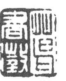
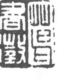

陈	钁 （押印）	杨 （押印）	丁 （押印）
	菊邻作。		
菊邻 经伯	伯滔	楰楣	菊邻仿元押。
勘采堂	伯滔	伯滔	伯滔
翠雲館	伯滔老友审之。庚午元日。菊邻。	菊邻。	废菊製。

崔廬	叶舟	待秋	待秋
老竺	叔和 琅圃	馀伯	杨晋
鄂青	复盦	仲陶	保之 保之
誦莊	拜蘇	书徵	昌楸

蔭梧

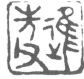

丁竹孫

進先父

澹藹軒

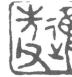

蟫儲

戊戌五月風露香榭曉窗作。菊乢。

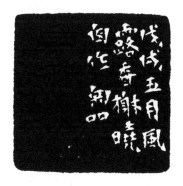

漁仲

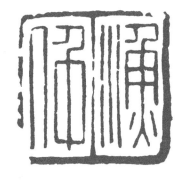

菊粼為漁仲鑒家屬擬漢銅鑄印。癸未春分前一日。

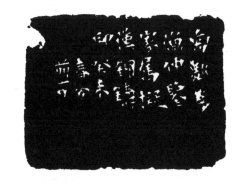

胡钁

八棱砚斋

青城所藏　檀如翰墨

上元宗氏僑于海虞築心遠樓收庋圖籍金石書畫之記

甘泉书藏

渊明吾所师

匊鄰仿漢。

宋丁懷忠家有甘
泉書藏。今竹松
兩丁君富藏

書。庭中古井水
極甘美。足繼前
烈。刻此以

貽。光緒丁亥春
三月。胡钁並記
于竹外。

泉唐杨拜苏考藏金石

乌程庞渊如校阅祕藏本

杨晋私印

陈去病印

高氏懐軒

高爾夔印

苇龄印信长寿

待秋长生安乐

终身钱

胡　钁

二雲草堂

朝看画暮讀詩楊生得此可不餓

書徵康吉

戴文節云。雲
林雲西作畫。
一木一石。時
有天趣。儒粟
道長景仰前賢。
更裹先哲。以
二雲名艸堂。
钁叩為治是印。

吉羅居士法匊叩效之。

天啟庚午三月
萬壽祺製於京
師。光緒乙己
二月八日為仲
昭楊兄屬胡钁。

吉羅居士法匊
叩效之。

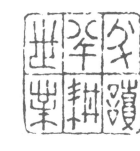

半读半耕世业

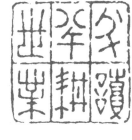

张光第鉴藏印

一片冰心在玉壶

晋齋金石文字

關西孔子後人

仁和陳氏伏廬珍藏金石書畫之印

從今非薄古

黄米飯香青菜熟

刻叩。

赤泉一脉

渊如所藏石墨

藏恕启事

椷朴流詠

清白傳家

剩叩擬古。

愛晚亭長

泉唐楊晉長生安樂

滌硯齋書畫章

芃吉鑒藏

仲恕我兄正之。剩叩。

生于壬戌

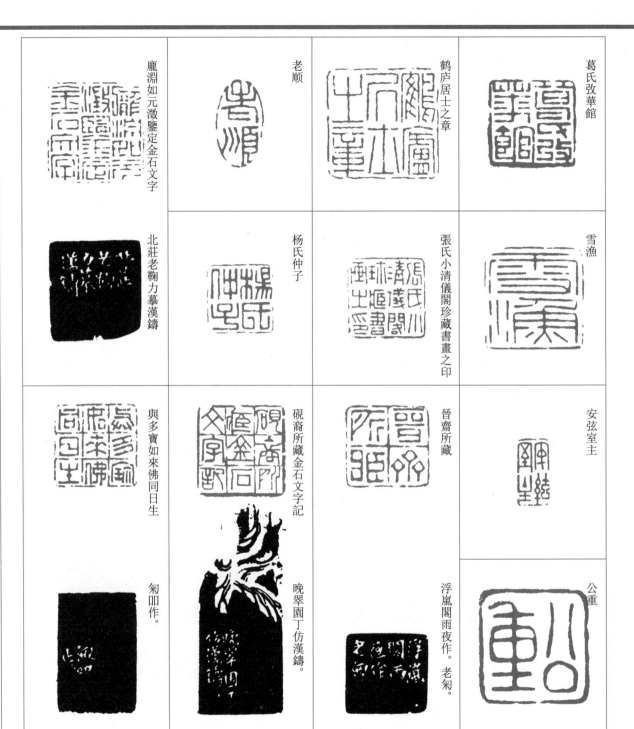

葛氏弢華館

鶴廬居士之章

老順

龐淵如元澂鑒定金石文字

雪漁

張氏小清儀閣珍藏書畫之印

杨氏仲子

北莊老鞠力摹漢鑄

安弦室主

晉齋所藏

硯裔所藏金石文字記

與多寶如來佛同日生

公重

浮嵐閣雨夜作。老鞠。

晚翠園丁仿漢鑄。

鞠田作。

焘	吴滔	徵	滔

伯滔	吴徵	楣	衯

石潜	蒲华	吴滔	高

甲申寒食。匊卬。

胡钁。

匊卬為伯滔契兄。時在杭州。

匊卬。

杨晋	杨晋	伯滔	拜苏 仲斋
尔夔 刱叩作。	叔和 叔和	苏林	仲斋
子韶	子韶	楊晉	公重
潘振節印	仲齋校讀	拜蘇樓主	刱鄰為公重先生仿漢鑄。

蘇林

潘琳 潘琳

琅圃 潘郎

漢印

菊叩仿古。

高樂

菊叩。

楊晉

拜蘇樓

菊鄰治。

松窗

菊叩仿古陶器。

惟琨印信	楊晉讀過 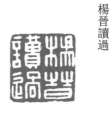	高爾夔印	楊晉私印
黄承詔印	李繩祺印 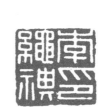	春輝外史	臣丁仁友
楊晉審定 荫梧	楊晉之印 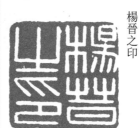 龴叩鄰仿漢。	原名臨 龴叩。	蒲華之印 龴叩擬漢鑄印為作英道兄。辛未元宵。

臣晉私印

陳氏伏廬

高時顯印

鼎長壽印

玉芝堂

吳滔之印

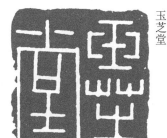

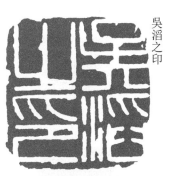

胡钁為公重先生仿漢。

曾見古玉印色澤甚佳。文曰玉芝堂。頗有漢刻意。惜無鈕。未得今卜居郡中。背撫其文。即以名吾堂。丁未六月。老钁記。

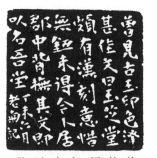

钁叩為伯滔作漢□。頗似大司馬印。

昌棪日利

書徴仁兄有道。鑊。

伏庐墨戏　七十一歲老缶作。

陈汉第印

晚翠亭長作。

伯安日利　缶呬作於超山舟次。

汉弟之印

老缶仿鑿印。

缶呬作于鐙下。

王後盧前

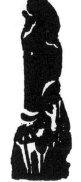

仲齋摹古

朔鄰。

書庫抱殘生

晚翠亭長仿漢。

拜蘇白殘

老朔。

逢闇藏碑

逢公教之。鑺。

無任主臣

仲恕詞兄正之。胡钁

臣書刷字

潛盧珍賞

陳漢之印　芻叩。

鑿楗納書

書珍仁兄以呂氏春秋語。屬老芻治印。

伏廬審定

浮嵐閣雨窗。芻叩製。

小橫香室

乙酉十月。芻叩。

因病得閑

藍翁屬正。胡钁。

玉堂侍事

硬黃一卷寫蘭亭

劍星世長正。吳徵。

永和九年，歲在癸丑，暮春之初，會于會稽山陰之蘭亭，脩禊事也。群賢畢至，少長咸集。此地有崇山峻嶺，茂林修竹，又有清流激湍，映帶左右，引以為流觴曲水，列坐其次。雖無絲竹管弦之盛，一觴一詠，亦足以暢敘幽情。是日也，天朗氣清，惠風和暢。仰

觀宇宙之大，俯察品類之盛，所以遊目騁懷，足以極視聽之娛，信可樂也。夫人之相與，俯仰一世。或取諸懷抱，悟言一室之內；或因寄所托，放浪形骸之外。雖趣舍萬殊，靜躁不同，當其欣於所遇，暫得於己，快然自足，不知老之將至；及其所之既倦，情

隨事遷，感慨系之矣。向之所欣，俯仰之間，已為陳跡，猶不能不以之興懷，況脩短隨化，終期於盡！古人云：「死生亦大矣。」豈不痛哉！每攬昔人興感之由，若合一契，未嘗不臨文嗟悼，不能喻之於懷。固知一死生為虛誕，齊彭殤為妄作。後之視今，

亦由今之視昔，悲夫！故列敘時人，錄其所述，雖世殊事異，所以興懷，其致一也。後之攬者，亦將有感於斯文。

光緒乙巳春。見心楊兄得青田佳石。屬仿漢鑄印。並屬以切刀法摹刻翁北平縮本蘭亭于四側。同好見之謂非蘇齋中別開生面耶。胡钁并記。

清白傳家

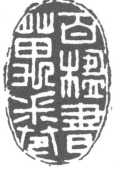

百楹書萬卷

尺二安家

九鼎十爵之榭

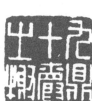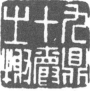

瑞麟長生壽昌

酌古又斟今

叔同金石世好屬。菊鄰。

鞠鄰製。

戊戌秋仲。菊鄰治于竹外廊。

蒲橋釣師

去病藏書

曼陀羅花館

莫壎之印

高欒印信長壽

春酒杯濃琥珀薄

蟫儲世講年少工書。菊鄰喜為治印。

菊叩。

予嗜飲。復耆印。久慕胡叟作。
忽得此狂喜製乎。有同
嗜見而索之。即以寄贈物遇賞音
奚否為。己未八月。大年記。

松風梅月之軒

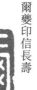

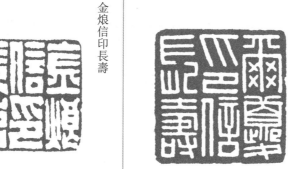

爾虁印信長壽

金焿信印長壽

宣統紀元中秋。藍洲道長兄教之。胡钁時年七十。

曾藏八千卷樓

泉唐楊晉長壽

脩甫先生收藏既富。菊鄰喜為治印。

菊卲仿漢鉩印。

石門胡钁長生安樂

方寸鐵齋書畫金石記

夢坡長壽

仁和陳漢第伏廬印信

與谷林樵客同姓名

張光第審定金石文字

菊鄰作。

菊鄰作于鴛鴦湖上。己酉六月。

菊鄰仿漢鑿。

筱岑公祖正之。菊鄰仿漢印。

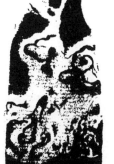

一琴一鹤家风

平湖朱氏景锡

觀自得齋祕笈

漢大邱長之裔

洗红馆主文玩。辛巳春三月。菊㸃记。

秀水潘振節印

菊㸃仿漢。

滌研齋考藏金石印

平湖徐善聞印

野橋居士書畫

海上神山憶舊游

我心安得如石頑

金石刻畫臣能為

亦頗以文墨自慰

剞劂效古。

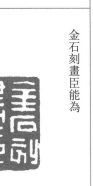

山靜似太古日長如小年

《崔林玉露》中語：「恬澹高風。自得隱趣。」復荇新得青田石。乞匊叩丈鑴此妙句。並鑿此語。為消夏錄。光緒甲辰四月復并記。

唐子西詩云：「山靜似太古。日長如小年。」吾家深山之中。每春夏之交。蒼蘚盈堦。落花滿徑。門無剝啄。松影參差。禽聲上下。午睡初足。旋汲山泉。拾松枝。煮苦茗吸之。隨意讀《周易》《國風》《左氏傳》《離騷》《太史公書》及陶、杜詩，韓、蘇文數篇。從容步山徑。撫松竹。與麛犢共偃息于長林豐草間。坐弄流泉。漱齒濯足。既歸竹窗下。則山妻稚子。作筍蕨。供麥飯。欣然一飽。弄筆窗間。隨大小作數十字。展所藏法帖、墨跡、畫卷縱觀之。興至則吟小詩，或草《玉露》一兩則。再啜苦茗一杯。出步溪邊。邂逅園翁溪叟。問桑麻。說粳稻。量晴校雨。探節數時。相與劇談一餉。歸而倚杖柴門之下。則夕陽在山。紫綠萬狀。變幻頃刻。恍可入目。牛背笛聲。兩兩來歸。而月印前溪矣。

味。

子西此句。可謂妙絕。然知其妙者蓋鮮。彼牽黃臂蒼。馳驚於聲利之場者。但見滾滾馬頭塵。匆匆駒隙影耳。烏能知其妙哉。人能真其妙。則東坡所謂「無事此靜坐。一日如兩日。若活七十年。便是百四十。」所得不已多乎。

吴昌硕（1844—1927）

　　初名俊，又名俊卿，字昌硕，又署仓石、苍石，多别号，常见者有仓硕、老苍、老缶、苦铁、大聋、缶道人、石尊者等，近代杰出艺术家，是公认的上海画坛、印坛的领袖，西泠印社首任社长，名满天下。与虚谷、蒲华、任伯年并称为"海派四杰"。

倉石　豫卿

缶

擬古封泥。老缶。

吳　破荷

鶴身

老鈍

丙申五月。為虞山鈍秀才仿古鐵印。安吉吳俊卿。

俊卿

漢碑篆額古茂之氣如此。昌碩。

鶴。仙禽也。閔先生以鶴儗其別字，蓋悟前身是仙之人兮。戊戌十有一月。安吉吳俊卿。

貴池

雲壺

劉五

高密

然後飛鳥鳧雁。若煙海。倉碩。

泗亭

翊印

轉識

既壽

節堂

先笑

缶

蒲華

芟青

吳俊擬漢磚文。時乙亥中秋節。

擬封泥之殘闕者。老蒼。

弁群

作英

竹楣

豫卿

破荷

香主

愚盦

癸巳十一月。客皖江
作此。昌碩吳俊。

苦鐵

擬古泉字。而筆蹟小
變。缶。

吳氏

擬古鐵印。昌碩。

既壽

閣臣仿漢鑄印。仿漢磚

文。俊卿。

陶寫

陶寫。陶公屬。蒼石刻。

陶庵

晏廬

晏字見陳壽卿收

藏古瓦器。書徵

三兄鑒。苦鐵。

甲寅夏至。擬垢

道人筆意。老缶

并記。

丁丑之變。傳樸

堂所藏舊印。賴

窖藏得免者。此

石其一。既而出

之。則光明潤澤。

勝于昔時。不勝

贊歎。戊寅秋分。

王禔拜觀并識。

貞蟲

貞蟲。見墨子。苦鐵記。

鶴壽

鶴壽千歲。倉碩刻于滬。

昌石

古陶器文字如是。缶廬記。

子暘

苦鐵道人。

蕉盦

鐵老

虛素

凡智與言從虛素生則無邪欲也。
壬子立秋後三日。缶道人刻于扈。

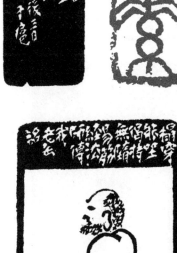

榻穿能坐偈持無墮。易筋經法師
傳我。老缶詺。

老庸

庸叟

吳俊

畫奴

雌節

聖人守清道。而抱雌節。倉碩刻。

伯年先生畫得奇趣。求者踵接。無片刻暇。改號「畫奴」。善自比也。苦鐵銘之曰：畫水風雷起。畫石變相鬼人或非之。而變相鬼人或非之。而畫奴不恥。惜哉。世無蕭穎士。光緒丙戌冬十一月。薄游滬上。

魁父

以君之力。曾不能損魁父之邱。見列子。乙酉十二月。苦鐵記。

枳菴

枳橘同類。壹淮攸分。君今北渡。枳菴流芬。井南主人鑒之。庚辰三月。蒼石并刊。

積趑廬

丙戌四月為積趑廬主人刻。昌石吳俊。

木雞

周宣王養鬥雞。十日又問曰。幾矣。雞雖有鳴者。已無變矣。望之如木雞矣。缶道人吳俊。

克己復禮

乙卯秋秒。昌碩為華先生治石。時客海上。

獨往

丙辰初春。為倉山先生刻。老缶。時年七十有三。

畫癖

廉夫仁兄索刻。時丁亥二月秒。倉碩病肺將差。

高聾公

李盦改號聾公。苦鐵為治此石。時丁酉十二月。

寓庸齋

壬辰元宵。小住遲鴻軒刻此。俊卿記。

枕湖樓

枕湖樓印。安吉吳俊。刻時癸巳。

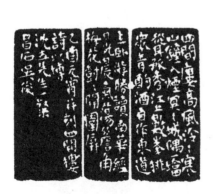

園丁高興

園丁把鋤最高興。除卻陶潛更語誰。欲把長鑱同託命。一籬寒色認門楣。昌碩為園老刻。時壬寅。

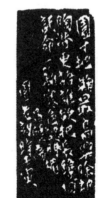

沈翰

四間廔高風泠泠。寒山鐘入煙冥冥。城隅一塔聳孤秀。江上數峯排眾青。酌酒自作東道主。臥遊勝讀南華經。日光晨氣蕩簹角。梅花樹樹開園屏。乙酉元宵。并刻四間樓詩。以博沈五先生一粲。昌石吳俊。

沇鐘堂

堅匏盦

聚學軒

雄甲辰

《雞蹠集》載。裴度有遺以槐瘦者。郎中庾威曰。此是雌樹生者。度問

威年。云。與公同甲辰。度笑曰。郎中便是雌甲辰。予於道

光甲辰年生。古人既有雌甲辰。予曷

不易之以雄。以壽諸石。光緒三十年。歲次甲辰。適爲缶道人周甲開始。特識。

鐵芝盦

心陶書屋

古桃州

臣珩為劉氏

還硯堂

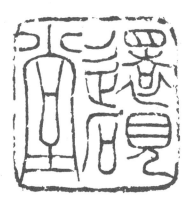

碩庭仁兄法家正篆。甲申寒食節。倉碩吳俊刻。

傳樸堂

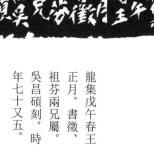

龍集戊午春王
正月。書徵、
祖芬兩兄屬。
吳昌碩刻。時
年七十又五。

寸之煙

武陵人

戁禅

戁禪。乙酉春。倉碩。

茶邨仁兄有道正之。
甲戌七月。吳俊并記。

三尺之童。操寸之煙。
天下不能足薪。倉碩。

安平大

但吹竽

寥天一

使但吹竽。使工厭氉。
雖中節。而不可聽。倉
碩作于吳下。

安排而去化。
乃于寥天一。倉石。

執大象。天下往。往而不害。安平泰。缶道人。

松隱盦造象。丁亥。倉石。

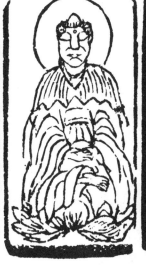

石門沈伯雲所居曰『松隱
盦』。光緒丙戌秋。吳伯
滔為畫佛象。安吉吳俊卿
昌石刻之。

釋伽牟尼佛一軀。吳滔畫
為松隱盦供養。
松陰下。佛火青。我所思。
閱金經。伯雲自撰。曚曚書。
菊叩并刊。時集晚翠亭。

吳君倉石。余金石友也。
為伯雲道兄製石佛。并治
松隱盦印。致語補空一面。
以合苦契。爰附舊句于左。
瘦損沈腰支。孤吟兀坐時。
夜深人語寂。天半舞蛟螭。
風雨十年後。蓬蒿三徑間。
東田閉戶處。歲莫不知還。
落葉繞門前。寒燈明屋裏。
濤聲天外來。臥龍呼驚起。
光緒十二年九月朔。同德
胡钁並記於楳雪軒。

印譜大圖示

蒲作英

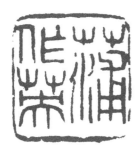

藪石亭

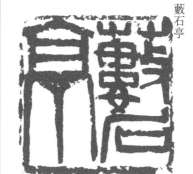

節肸欲定心氣

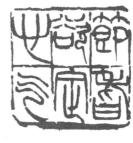

彊自取柱

彊自取柱。見荀子觀學篇。苦鐵記。

漢陽關棠

壬辰三月。擬漢鑄印。昌碩吳俊。

明道若昧

明道若昧。進道若退。甲申。倉碩吳俊刻。

文瀾閣掌書吏

飲且食壽而康

心月同光

明月前身

己酉春仲。客吳下。
老缶年六十有六。

元配章夫人夢中示形。刻此作造像觀。老缶記。

鮮鮮霜中鞠

一亭索刻昌黎句。乙卯秋。老缶。年七十有二。

道在瓦甓

舊藏漢晉甎甚
多。性所好也。
爱取莊子語摹
印。丙子二月。
倉碩記。

石門沈雲

字元暉號弁群

石榻盦主

石人子室

點點梅花媚古春
挑鐙火照青鬢
焚焚鐙火照清貧
缶廬風雪寒如此
著個吟詩缶道人
昨晚為松隱作畫
得二十八字。丁
亥二月十四日。
倉石吳俊。

石人子室。缶
刻。如南山之壽。

陳鴻藻

齊雲館

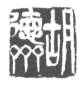

胡德齋

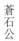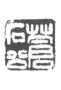

蒼石公

辛復翁

詒硯堂

堅匏盦

蒼石子

鈞有須

鈞有須。見荀子不苟篇。苦鐵。

鈞有須見荀子不苟篇苦鐵

一狐之白

一狐之白。己卯春日。蒼石道人作于莒上。

一狐止日

己卯春日蒼石道人作于莒上

食古齋

野店投荒三四間。渡頭齊放打漁船。數聲鴻雁雨初歇。七十二峯青自然。
右録題畫詩。鉥盧主人兩正。己酉二月。昌石。

徐厐

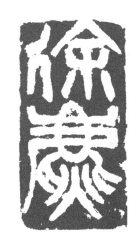

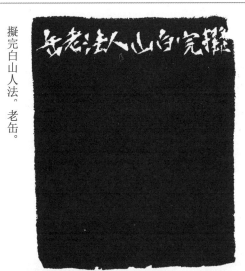

擬完白山人法。老缶。

此吾亡友日南先生之印。余今夏丐吳丈昌碩刻以貽之者也。先生姓徐氏。厐其諱也。居與同里。朝夕往還。為人恬靜。貌癯善病。世俗酬應。概屏棄不為。惟藉臨池以消遣歲月。其楷法直逼六朝。顧謙讓不自詡。以是人益貴之。平生雅愛金石。尤嗜缶老篆刻。推為當代一人。余既貽以此印。先生欣然喜曰。會當沈醱碑碣。力追上游。不然名印寧與劣書相副耶。詎得印未三月。先生遽歸道山。今吳丈石潛。輯缶廬印存之三集。余之各印。更允將此印編入。既悉收遂略記先生之為人。請石丈為鐫於此。并藉斯譜。傳之不朽。余雖不能傳先生。乃藉人以傳之。亦即余之所以傳先生也。甲寅冬日。當湖葛昌楹識。

王朝冕印

陶心雲

林際康印

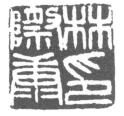

雷浚

張熙之印

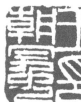

隅積

心雲老兄正刻。戊戌八月杪。老蒼。

癸未中秋。甘溪先生屬刻。吳俊。

安知廉恥隅積。乙酉。吳俊。

悔盦

苦鐵為邑老作。時丙戌。

得時者昌

得時者昌。苦鐵。

吴俊卿

此刻有心得處。惜不能起儀徵讓老觀之。苦鐵記。

騎蝦人

甲戌五月。蒼石為頻青作騎蝦人印。

字曰元暉

吴俊之印

莫鐵

無量壽佛。吴育敬刻。

解九牛。而刀可以莫鐵。莫猶削也。老缶。

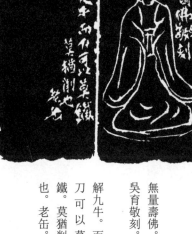

破荷亭長

擬漢鑄印之流走者。丙申二月既望。老缶。

歸裝萬卷

蒼石刻于兩罍軒。

聚學軒主

貴池學人

高邕之

乙酉十一月廿九日。舟泊茸城。西關章次柯明經。要遊湛然菴。酒後有詩。附錄于此。寒色一以碧。禪房寂莫游。野僧黃短短。晴磬古悠悠。道氣梅華下。萍根滄海頭。華亭鶴無侶。幾日為君留。邑之老友笑笑。倉碩。

鳴珂私印

公束先生令刻。俊卿。

歸仁里民

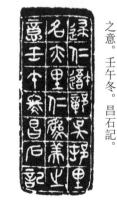

歸仁。吾鄣吳邨里名。亦里仁為美之意。壬午冬。昌石記。

臣篤敬印

堅匏闇藏

蔣汝藻印

其安易持

犬養毅印

亢樹滋印

其安易持。其未兆易謀。壬午十二月。倉碩。

木堂先生索刻。苦鐵。

壬午十月。偶卿先生屬。吳俊刻。

吳興潘氏怡怡室收藏金石書畫之印

岊懷所得宋元以來經籍善本

如皐冒大所見金石書畫圖記

河閒麗芝閣校藏金石書畫

芝閣先生精鑒別。為刻此

印。甲辰六月三日。昌碩。

俞樾私印

曲園夫子大人誨正。門生吳俊卿謹刻。

富冈百鍊

園丁課蘭

吴俊卿印

湖州安吉縣

湖州安吉縣。唐周樸董嶺水詩起句。昌碩。

介壽之印

叔眉仁兄乞匊鄰老友刻扇骨贈余。鑿此報之。光緒丁亥三月朔。倉碩吴俊。

美意延年

得眾動天。美意延年。庚辰二月。刻于蕪園。昌石。

高聾公留真跡與人間垂千古

曾經貴池南山邨劉氏聚學軒所藏

丁酉夏四月。為聚學軒主人刻。昌碩。

雙忽雷閣內史書記童嬛柳嬾掌記印信

蕙石參議。辟世海上。自號枕雷道士。蓋于京師。得唐時大小忽雷。名其閣曰雙忽雷。二姬即以大雷小雷呼之。焚香洗研。檢點經籍。時大小忽雷閣道海上有繞枕雷道盡于京師得唐

有水繪園雙畫史風。為作此印。亦玉臺一段墨緣也。癸丑莫春之初。安吉吳昌碩記。

江甯哈麐

五華亭長

聚卿金石壽

石尊宜壽

吳俊卿信印日利長壽

鄦吳邨掘地得此石。老缶鈍刀刻之。

山陰吳氏竹松堂審定金石文字・石灅大利

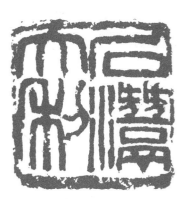

安吉吳俊卿昌碩攷藏金石書畫

戊申十月。老缶製。

一月安東令

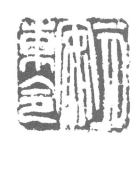

舊黃河勢密抱安東。古木寒
潭萬影空。臥榻冷縣高士
雪。卷茅狂聽大王風。詩
來淮上秋山裏。人在天涯
水氣中。眼底石頭真可拜。
儻容袍笏借南宮。安東即
目。己亥十有二月。老缶。
米元章曾為漣水車。

缶廬·蕪青亭長飯青蕪室主人（兩面印）

余既闢蕪園。又縛草亭爲延眺處。每當霜落風高。萬象森露。與松柏同青者。惟此蕪耳。己卯冬。倉碩刻于樸巢。

此蕪耳己卯冬倉碩刻于樸巢

昔余避難山中。欲草根樹皮代糧而不可得。同谷長鑱之嘆。無以過之。以三字名吾室。亦痛定思痛之意。倉碩。草上奪求字。

鶴道人年四十以後所作

沈瑾·公周（兩面印）

己五十一月。爲公周老友刻面印。昌碩吳俊。

當湖葛楏書徵

吾非狂生

狂之狂。狂亦何

人謂君狂。君曰非狂。不

傷。公周屬刻鄦生語以

此廣之。昌石。

開元鄉南山邨劉蕙石鑒賞記

戊戌二月。為頣先生刻。俊卿。

安得百家金石聚

鴻編烜赫中興年

靜公耆金石。精鑒別。清祕

之富。足與兩罍軒城曲艸堂

抗衡。昨涉靜園。得讀秦漢

碑拓十餘種。皆元明氈蠟

其精

嚴于此可見。屬刻蝯叟句。

為擬吾家讓翁。丁酉元宵。

昌碩吳俊卿。

黄牧甫（1849—1908）

名士陵，字牧甫，也作穆甫、穆父，后以字行。晚年别署黟山人、倦叟。其篆刻成就是对前人继承的集大成者，是"黟山派"开宗立派的大师。

樨父

菊存

卡銘

雪廬

翕懷

頤山

陶齋

杞山

揭諦

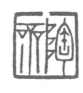

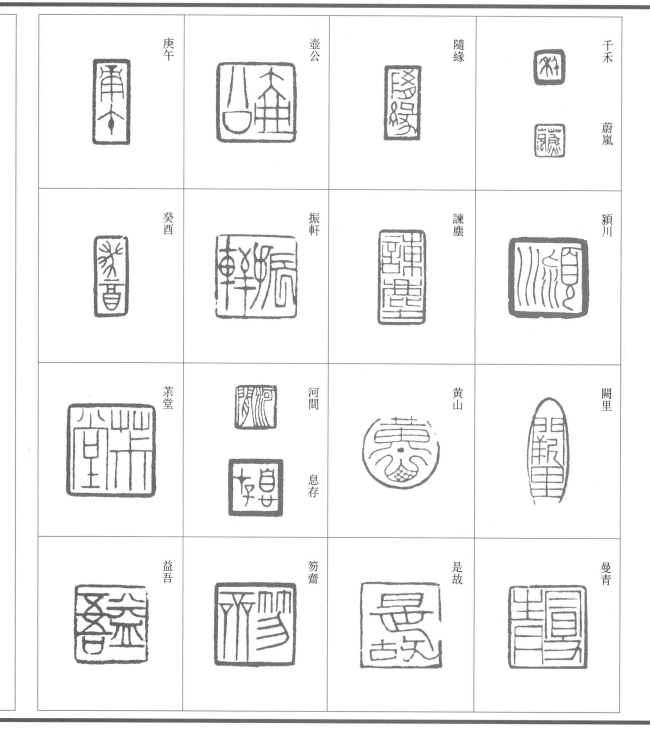

庚午

壺公

隨緣

千禾　蔚嵐

癸酉

振軒

諫塵

穎川

茉堂

河間　息存

黄山

闕里

益吾

笏齋

是故

曼青

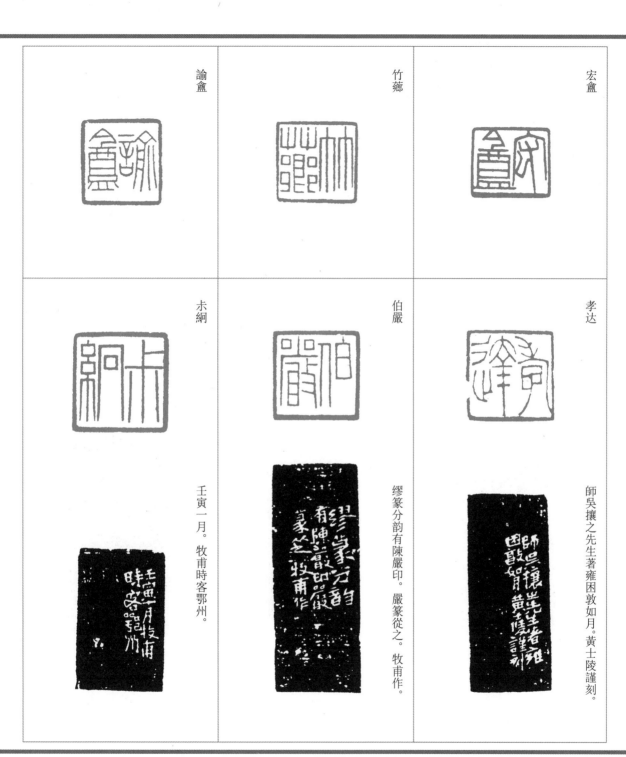

宏盫

竹薌

諭盫

孝达

伯嚴

卡絧

師吳攘之先生著雝困敦如月。黃士陵謹刻。

繆篆分韻有陳嚴印。嚴篆從之。牧甫作。

壬寅一月。牧甫時客鄂州。

永保 眉壽

不易 稽首

鮮民 牧甫仿古幣。

翊文

漢器鑿款勁挺中有一種秀潤之筆。此未得其萬一。丙申十一月。牧甫作。

蓮府

黃士陵刻寄蓮府廉訪勾正之時。壬寅十一月。

頤山

小篆中兼有古金氣味。惟龍泓老人能之。此未得其萬一。牧甫。

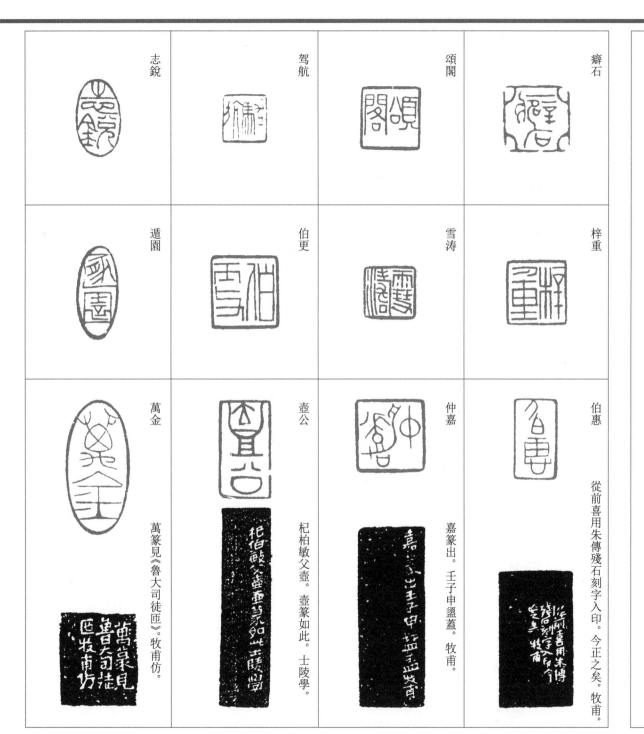

志銳

駕航

頌閣

癖石

遯園

伯更

雪涛

梓重

萬金

萬篆見《魯大司徒匜》。牧甫仿。

壺公

杞柏敏父壺。壺篆如此。士陵學。

仲嘉

嘉篆出。壬子申盨蓋。牧甫。

伯惠

從前喜用朱傳殘石刻字入印。今正之矣。牧甫。

晉敦館	順吉堂	不生不灭
多竹亭	山農	四鐘山房
共墨齋 牧甫為共墨齋主人作。	舍利子	务耘藏真

長相思

江建瑕

孝昭祕篋

王秉恩觀

一字梅顛

真實不虛

雪岑眼福

盤根錯節

何如

略師嵒亭銘篆法。丁酉一月。牧甫為卡銘作。

荃孫

黃士陵為小山太叟作。界格朱文印。時丙戌六月。

雪雅堂

壬辰十月。牧甫刻。為雪雅堂主人屬。

嶧琴

壬辰春二月。牧甫作于廣雅校書堂。

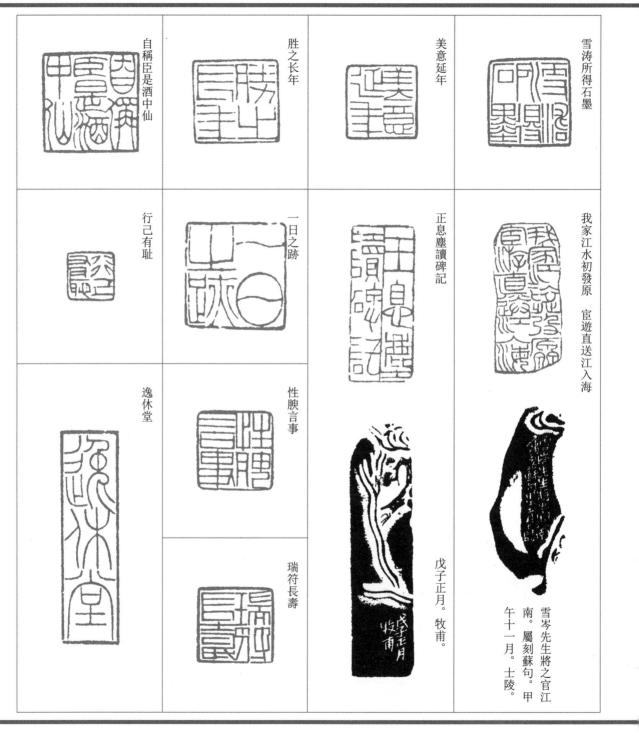

自稱臣是酒中仙

胜之长年

美意延年

雪涛所得石墨

行己有耻

一日之跡

正息塵讀碑記

我家江水初發原　宦遊直送江入海

逸休堂

性腆言事

瑞符長壽

戊子正月。牧甫。

雪岑先生將之官江南。屬刻蘇句。甲午十一月。士陵。

亦復如是

是大明咒

溫其如玉

裴氏伯謙

托活洛氏

陳公睦

陶齋藏石四百余種之一

寄長懷于尺牘

文雅書院藏書

 闇伯製辭

 五十以學

 石鄰翰墨

介庵過眼

 鳴玉琴館

星如書畫

 息广心賞

 獨立山人

俞旦手拓

 吉盦稽首

癸卯新秋為息廣先生作。陵。

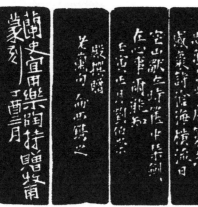

南國知名以論交。有憂思萬言平虜策五字感衰詩：滄海橫流日。空山獨立時。篋中琴劍在。心事爾能知。壬寅正月劉伯崇。

殿撰贈老蘭句。俞西雝之。

蘭史宜用樂陶持贈。牧甫蒙刻。丁酉三月。

是诸法空相

廣雅書院經籍金石書畫之印

能除一切苦

长宜君官

官律所平

鼓鑄為職

仿斗檢封鼓鑄為職。
鑄字剝蝕今仍之。
牧甫。

再為雪澄先生仿斗
檢封。黃士陵。

陶齋尚書命仿漢金
文行笥中適無此搨
本。茲想其意而為
之。癸卯正月。士陵。

無受想行識

十萬卷書堂

故無有恐怖

雪岑審定金石文字印

萬物過眼即為我有

關尹喜同字韓昌黎同年

仿漢鏡文為雪岑先生製。士陵。

仿漢鏡文為雪岑先生製。
士陵學。

福山王氏所
藏古泉幣。
曩在京師時
見之。今才
記其仿佛。
士陵學。

關內侯印。關字湆文
如此。丙申三月。
牧甫仿刻。

為學日益為道日損

伯澄所得金石文字

以無所得故

蝸篆居鑒賞

蝸篆居先公少時齋名。此亦師鄧之作。壬申十月十日。少牧記于白門。

華陽王三好堂所收金石

三好堂主人所收金石印。牧甫篆刻。

十五事戎馬　十九為郎官　廿五舉孝廉　廿九成進士

黃士陵為公穎太史篆。壬午。

以閑為自在將壽補蹉跎

同聽秋聲館寶藏書畫印

南海郡公後人

參吳讓之意。癸巳二月。

牧甫。

行深般若波羅蜜多時

牧父公刻多心經語。仿
完白山人作也。丁卯二
月。少牧記於皖江。

陶齋藏秦百二十斤之石權

陶齋尚書藏秦石權記。士陵謹刻。

鬱華閣古匋器真品

鬱華閣甄录古匋器真品印。牧甫作。

三代而下　達則為孔明　窮則為淵明

潤生江太史寄屬。甲午六月黄士陵作于廣州廣雅校書堂。

足吾所好玩而老焉

歐陽文忠公語。讓之作。仿為雪澂先生。庚寅閏月。黄士陵。

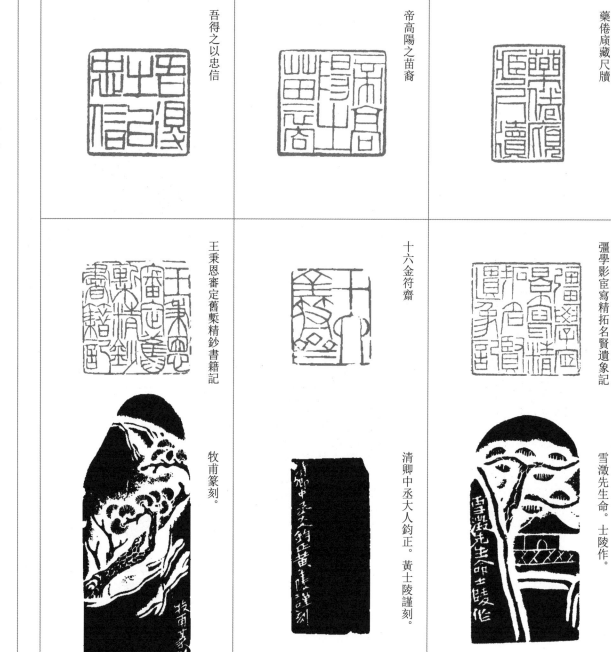

藥倦廎藏尺牘

雪澂先生命。士陵作。

彊學影宦寫精拓名賢遺象記

帝高陽之苗裔

清卿中丞大人鈞正。黃士陵謹刻。

十六金符齋

吾得之以忠信

牧甫篆刻。

王秉恩審定舊槧精鈔書籍記

書遠每題年

陶齋藏舊拓漢碑千本之一

江夏无雙之後

季荃一號定齋

陶齋所藏先秦文字

金石畫室

務芒道兄屬刻唐句仿漢「蕩陰令張君表頌」額字應之。仿漢「蕩陰令張君表頌」額字應之。未識能得其腳汗氣與否也。黃士陵。

陶齋尚書藏先秦文字印記士陵謹刻。

中棠

秉恩

孟可

茶盦

道存

好學為福

庚寅閏月。牧甫篆刻。

螭虎形見十六金符齋所存。牧甫仿製。

黄岡杜茶村先生。苦節窮居。以詩名世。余得其遺象。上元張大風筆也。以盦龕之。雪廬自志。屬牧甫篆刻。

率真	陶齋	陶齋	懿莊
訒言	牛翁	胜之	胡曼
崇徵	祖道	邹生	季度
俞旦	旦印	寄盦	俞旦

庆蕃印章

杞廬

潘宝鐄印

紫荆華館主人

光緒二十四年秋七月。荆華館主人屬。牧甫。

蔣乃勛印

坡翁論書有爛肥饅頭之稱。此章不免小犯此病。無力改作矣。華老審定。士陵篆刻。

歸盦

蘭史仁兄以『歸』名齋。誌其歸自海外也。輕去其鄉。古人所戒。蘭史有焉。庚寅八月。士陵記。

甲午客香海。十二月十七夜寓樓不戒於火。行篋俱毀。此印從燼余撿出無恙。必有神物護持矣。飛聲記。

东西南北之人

雪岑先生家成都。仕黔中改官粵東。調蹤江南防務。展觀北上。旋粵。席未暖。行旆復西指武昌。王事賢勞。不遑啟處。屬刻此印。以記宦。丙申三月。黟黃士陵。

福德長壽

龍門山摩崖有『福德長壽』四字。北魏人書也。語為吉祥。字極奇偉。鎸下無事。戲以椎鑿法製此。癸亥冬。之謙記。庚寅春。士陵仿為雪塵先生。

師實	菽堂	襲故	佛里季
恩印	中毅	人境廬	靜虛齋
四鐘山房	翁湛言事	端方私印	邱園

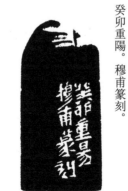

四鐘山房印。為陶齋尚書製第二石。黃士陵記。

癸卯重陽。穆甫篆刻。

陶齋尚書命黃士陵篆刻。

邱園主人仲遲二兄永用。乙未正月黃士陵愜心之作。

受想行識

銓萃長壽

陳喬森印

臣龍鳳鑣

楊士驤印

意与古会

不增不減

曲阜桂馥繆篆分韵龙驤将军章。穆甫仿。

与篆見十六金行齋古銅印集。丁酉八月。牧甫仿。

随宦廿年踪迹万里

酒國功名澹書城歲月閑

施翁舊句属士陵篆刻。甲午夏日。

楊頤長壽

好學為福

庚寅閏月。牧甫篆刻。

江孝昭印

十六金符齋

清卿中丞大人鈞正。黃士陵謹刻。

望瓊仙館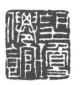

長生無極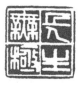

封完印信

金石延年

飛聲

德賢長壽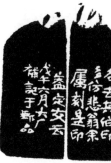

牧父篆刻規矩漢人。靡不臻妙。今為蘭史作此。殆無意求工。然亦無縱肆習氣。尤覺可愛。

光緒甲午中秋俞西觀于鶴洲并記。

牧甫。

黟黃士陵牧甫金石篆隸塙有家法。在吾粵享盛名云。其作印多仿悲翁。余屬刻是印。

蓋定交云。戊午六月大廠補記于鄩齋。

臣祺勋印

婺源俞旦暂得

我生之初岁在丙辰惟时上巳

有唐率更令後

恩州谭崇徽印

必遵修舊文而不穿鑿

江夏張宏運印

臣銓萃印

黄遵憲印

南海振鱗

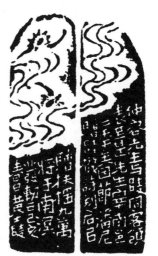

仲容先生與陵同客領表。至是先生宰南邑二年矣。因節潘尼贈陸機詩。刻石以贈。扶搖九萬將于南溟發軔云。己亥春日黃士陵。

古槐鄰屋

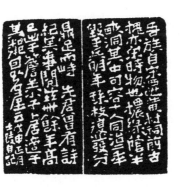

吾族自宋遷黃村。祠前古槐亦宋時物也。秾綠蔭半畝。洞其中可容十人。同治二年毀於兵。明年孫枝復發。分鼎足而峙。先君曾有詩紀其事。閱茲卅余年。高已出於簷矣。小子卜居適子其鄰。因以名屋云。戊申正月士陵自記。

槃根錯節

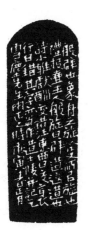

般辟也。象舟之旋。從父。所以旋也。禮投壺主人。般旋曰辟。道。这道也。詩小雅。獻酬交錯。註。東西日交袤行日錯。其字亦當作造。士陵并記。乞雪塵先生兩正之。時庚寅春正月。

波羅揭諦

菩提薩埵

李岷琛印

振威將軍之章

紅蕷館主

華陽王氏懷六堂所藏經籍金石書畫印

漢寧遠將軍之章。牧甫仿其意。

空中无色

蓮韜館

蓮韜館主人屬。牧甫作。

與人同耳

秉恩私印

豹直余閒

忍默平直

悟破頭陀

朱華學篆

臣張之洞

龍子渚惠

若瑚私印

與花傳神

紹憲釋文

器甫孝廉屬士陵仿雲書印。丙申十二月。

光绪戊子夏日。牧甫作。

曼生作。牧甫仿。

篆引書於竹帛也。篆本訓象。走叚借即為掾。亦訓引書。故近人多通用之。今從之。牧甫志于南園。

誠格長壽

寶鑰長壽

紹憲之章

雪濤手狀

柳門小篆

生于甲子

末伎遊食之民

百折不回

金門隱者

季玉手翰

芝陽張季

陵少遭寇擾。未嘗學問。既壯失怙恃。家貧落魄。無以為衣食計。淈蹟市井十餘年。旋復失業。湖海飄零。籍茲末伎以餬其口。今老矣。將抱此以終矣。刻是印以志愧焉。丙申夏六月士陵自記。

齐白石（1864—1957）

　　近现代印坛上开宗立派的大师，其作品在印坛上独领风骚，印艺风神独胜，对当代印坛产生了巨大的影响。其字法出自《祀三公山碑》《天发神谶碑》。章法上将邓石如"疏可跑马，密不透风"的理念发挥得淋漓尽致。刀法上猛利潇洒，酣畅淋漓。把字法、章法、刀法完美结合，成就了他印坛上的一世英名。

白石

苦禪

老齊

齊白石

思安

白石。

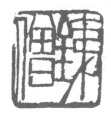

鐵僧

白石翁

鈴山	沙園	西挺
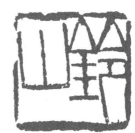	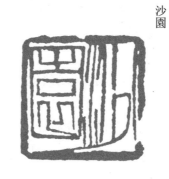	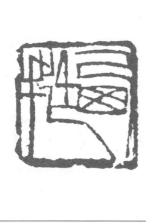

慕尹	墨緣	省廬

叔子	飯老	翼之

遅遅　虚堂

云慧

增鈞

冷庵

癸酉

廉也

德安

卡度讀書

米齋

雨巖

蘊光

夢琴

恭頤

阿芝

淑度弟之屬。兄璜。癸酉。

木人	齊大	隸春	大千
淑度	遲盦	大羽	伯漁
泆溿	千秋	明夷	米君
朽公印人正。齊璜。	琴心	吉祥	少姬

光明

寒雨

什麿廬

夢詩廬

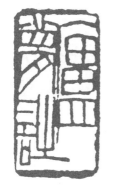

借山館

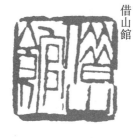

楊仲子

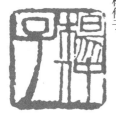

醉白

孤舟

朽公小印。華翁刊。

屺瞻

白石。

三餘

詩者睡之餘。
畫者工之餘。
壽者劫之餘。
此白石之三餘
也。癸酉秋九
月。刊於故都。

詩者睡之餘。
畫者工之餘。
壽者劫之餘。
此白石之三餘
也。癸酉秋九
月刊於故都

柳風堂

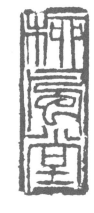

飽看西山

煮畫山庖

悔烏堂

曾藏瘦庵

己未又七月。白石翁刊于京師。

借山門人

冰庵十年從遊。始与予有青藍別。
殆与予有青藍別。
一技欲成殊不
易也。為刊此印
也。為刊此印

記之。八十三歲
白石癸未。

人長壽

頡荀父

借山翁

大羊居

鋤經堂

知己有恩

美意延年

寄萍堂

翁子

乃翁

乃翁。

蒙客

白石老民

白石老民。

白石翁

余之『白石翁』三字印。此五換矣。甲戌九月。白石。

白石老人

東山艸堂

寧一居士

微山行人

恬澹自適

人長壽

金石長壽

何要浮名

梅花艸堂

草木未必无情

尋思百計不如閑

枕善而居

余嘗遊四方。所遇能畫者
陳師曾、李筠广（庵）。
能書者曾農髯、我、潛广
（庵）先生而已。李梅痴
能書。贈余書最多。未見
其人。平生恨事也。潛广
（庵）贈余書亦多。刻石
以報。未足與書法同工也。
丁巳七月中。時二十日。由
西河沿上移榻炭兒胡同。
齊璜并記。

魯班門下

六十後刊舊
句。七十歲時
補記。辛未秋。
白石山翁。

不知有漢

觀瓶之居

白石七子

齊白石藏

余之刊印不能工但脫離
漢人窠臼而已同侶多不
稱許。獨松廠老人賞謂
曰：西施善顰。未聞東施
見妒。仲子先生刊印古勁
秀雅。高出一時。既倩余
刊『見賢思齊』

余之刊印又倩刊此欲陽永未
所聞明有知己之恩為余吉
此辛未五月居于舊京
齊璜白石山翁

印。又倩刊此。歐陽永未
所謂知己之恩。為余吉也。
辛未五月居于舊京。齊璜
白石山翁

因得黃癭瓢
綵花圖佩極
始刊此石戊寅
五日時居故都
白石并記

予見古名人字畫
迥絕無真者
故三百石印齋
無收藏二字今

予見古名人字畫。絕無真
者。故三百石印齋無收藏
二字。今

因得黃癭瓢『采花圖』。
佩極。始刊此石。戊寅五
日。時居故都。

白石并記。

連山好竹人家

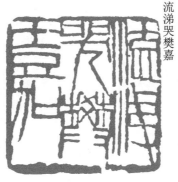

流涕哭樊嘉

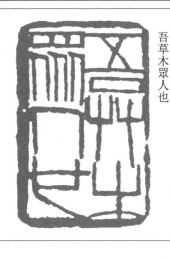

吾草木衆人也

前生郎縣女道士沈霞君

春風大雅之堂

冷厂弟清屬。戊寅。白石。

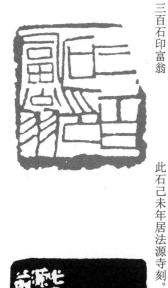

三百石印富翁

此石己未年居法源寺刻。庚申居前青厰補記。白石。

我自作我家畫

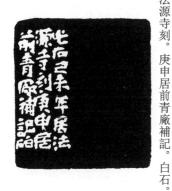

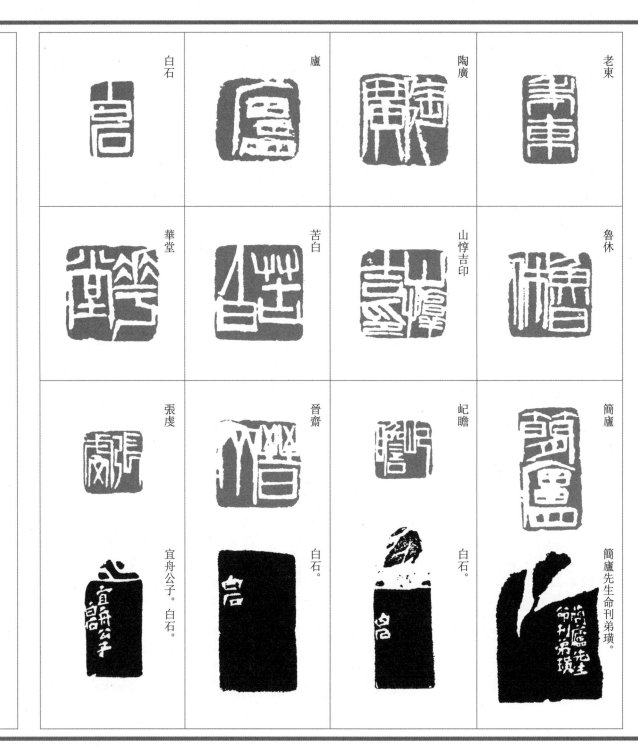

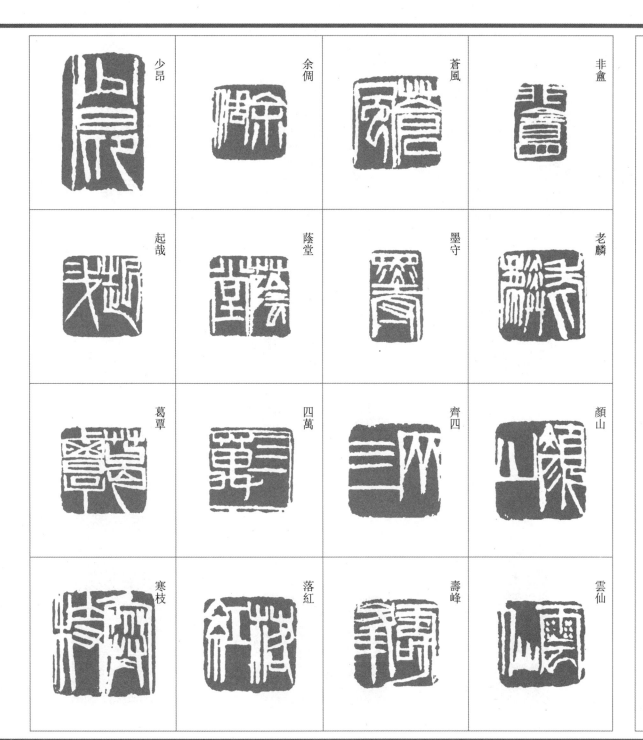

少昂

余倜

蒼風

非盦

起哉

蔭堂

墨守

老麟

葛覃

四萬

齊四

顔山

寒枝

落紅

壽峰

雲仙

堪意

泡翁

縣忍

葉鋸

醉白先生。白石。

老白

沙園

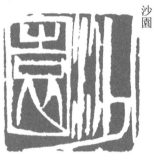

丙子。沙園兄。齊璜。

老白二字五磨五刻方成。此道之不易可知矣。白石翁七十九時。

老白	丽轩	西凤	笃实
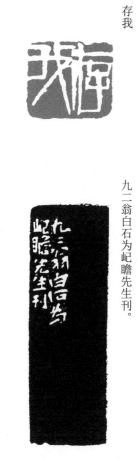 存我	福航	屺瞻寫	木居士

 安習廬

 淺歡齋

 悔烏堂

廣陵人

錢玄同

九二翁白石为屺瞻先生刊。

蘿月堂

鑒冰堂

阿羅巴

白石翁　癸亥九月白石自刊時居京華太平橋畔。

習苦齋

樂石室

顧祝同

白石翁

乙丑四月。余還家省親。留連長沙。有索畫者嫌畫中無印記。不足為信。余所用『白石翁』三字小印已有四石。後之監（鑒）定者留意。白石自刊并記。

千石居士

海西居士

齊秉聲　白石第十二孫留用。白石八十七。丁亥。

見賢思齊

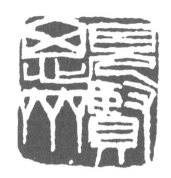

白石弟子

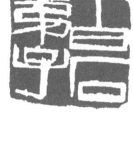

借山門客

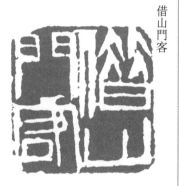

南陽布衣

舊京刊印者無多人。有一二
少年皆受業于余。學成自誇
師古。背其恩本。君子恥之。
人格低矣。中年人於非厂
（闇）刻石真工。亦余門客。
獨仲子先生之刻古工秀勁殊
能。其人品亦絕倫

駕人上。余所佩仰。為刊此
石。因先生有感人類之高下。
偶爾記于先生之印側。可笑
也。辛未正月齊璜白石。

白石後人

結習未除

福本之印

寫竹醫俗

淨樂無恙

白石吟屋

陽春白雪

客久思鄉

余居京師法源寺。李道
士曾言：余居曰淨
樂宦。丁巳五月南遊

滬。瀕適都門，倉促戰起。
以為所蓄碑拓印石糜有
子遺

矣。及返而寺齋無恙。
巫制此誌幸。齊璜刊。
潛广（庵）自記。

余刊此石。无意竟似撝
叔先生。人皆以為大好
矣。余不能去前人之窠
臼。慚愧。慚愧。白石
並記。

借山老人	梅花艸堂	修竹吾廬	白石言事
白石造化	湘上老農	長安酒徒	大匠之門
樵山漁水	興化余氏	齊良遲印	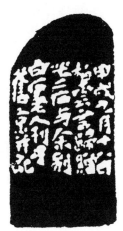

興化余氏 壬申。白石。

齊良遲印 長兒永寶。庚午時居燕京乃翁刊。

申戌九月十八日。柏雲言歸。贈此二石與余別。白石老人刊于舊京并記。

六十白石印富翁

澤寬之璽

屺瞻歡喜

不耐入微

四不怕者

屺瞻仁兄最知予刻印。
予曾自刻『知己有恩』
印。先生不出白石知己
第五人。己申。白石。

屺瞻先生。白石。

今年辰運。辰年禍及老妻。
作道場曰：打破壽字壺。
多一喪杖。僧人遺落
一喪杖曾余遺海
鼓槌。此四者。我不怕。
如平可以讀上聲。
四字可以讀上聲。
八十老人并記。

乃翁過目

老萍曾見

奪得天工

胡銳之印

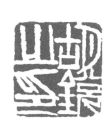

隱峰居士

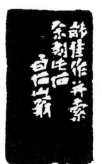

乙亥十一月之
初。競襄先生來
平視余。言治園
好篆刻。

能佳作。并索余
刻此石。
白石山翁。

钱大钧印

齐璜之印

千石富翁

熊克武印

錦帆先生正刊。齊璜。

南樓余習

綺芳印屬。白石。

白石四子

庚辰良遲始從
事于畫。刊此
記之。

乃翁刊。

心空及弟

吾道西行

屺瞻墨戏

甘鋆斌印

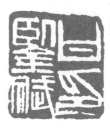

江南黎五

培鋆長壽

梅花艸堂

讀画艸堂

胡若愚印

徐悲鴻

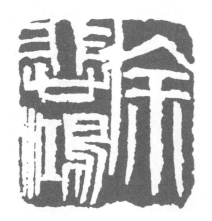

七五衰翁

湘潭人也

白石題跋

白石山翁

如来弟子

吾友梅花

戎馬書生

白石艸衣

鐘子梅印

之泗金石

陳衡恪印

梅花艸堂

白石。

白石山翁。

齊璜為師曾先生製。

高卡雍印

右任之印

鲁班門下

春意闌珊

卡度长年

齊燮元印

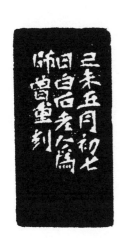

己未五月初七日。白石老人為師曾重刻。

淑度女弟之屬。白石山翁璜。

丙寅。白石山翁。

疏散是本性

黃岡羅虔

無道人之短

杏子塢老民

鎮平魏氏伯子

白石山人。

潤生先生正刊。齊璜。

杏子塢離湘潭百裏。余生長地也。今在燕十又
八年尚無歸誌。恐不生還。因刊此印。白石。

還家休聽鷓鴣啼

老豈作鑼下狝猴

我負人人當負我

一年容易又秋風

豈辜負西山杜宇

老為兒曹作馬牛

不如歸去。
豈辜負西山
杜宇。白石
句也。自

刊末七字。
甲戌客故都。

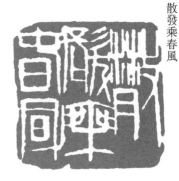

散發乘春風

洪陸東印

高夢琴印

隔花人遠天涯近

一息尚存書要讀

南面王不易

乙亥三月。白石自刊時居故都第十九年。

中華良民也

江湖滿地一漁翁

郭沫若

曾經灞橋風雪

老手齊白石

家在白雲嶺下

老眼平生空四海

寄萍吟屋

老年肯如人意

齊璜老手

中國長沙湘潭人也

一見慰平生

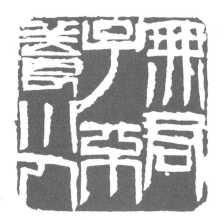

瓜李故鄉鹽梅舊族精粹殘夢鷗夷前身

無君子不養小人

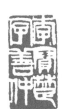

李寶楚字善仲

余眼老、手寒、字小不刻。
善仲先生以徐君所賞之印刻
者所刻磨去。索余刻。先生
所賞愧耶？余之刻果工耶？
弟齊璜又記。甲子白石刻。

以農器譜傳吾子孫

赵古泥（1874—1933）

初名鸿，字石农，号慧僧，后改号"古泥"。晚年号石道人、泥道人。由于对吴昌硕的崇拜，名其室曰"拜缶庐"。作品气度雍容，雄浑奔放。师法吴昌硕而别出心裁，自成面目，是吴昌硕最杰出的弟子之一，"虞山派"的重要传人。

赵

赵

赵

李

陈

洪

潘

孙

萧

沈

薛

谢

際盦

希中

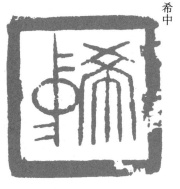

聽濤軒書畫印

巢居

烈武

倖遜

蒲湖漁隱

滕艸堂印

石畫

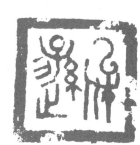

甲骨文	程伯子	如意珠	聾道人
樂琴書	古遺	頌清父 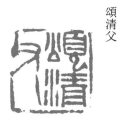	葵生篆

伯壎

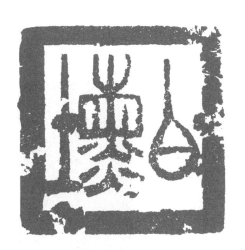

煙邨

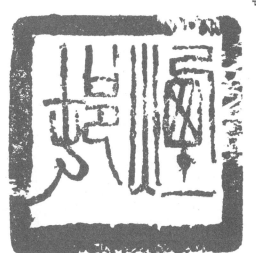

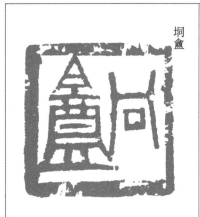

桐盦

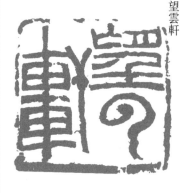

望雲軒

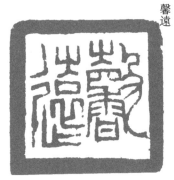
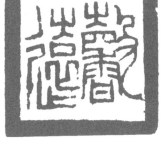

馨遠

金石癖

師米齋

玉芝生

登雲樓

壬子十二月。古泥仿漢封泥字法。

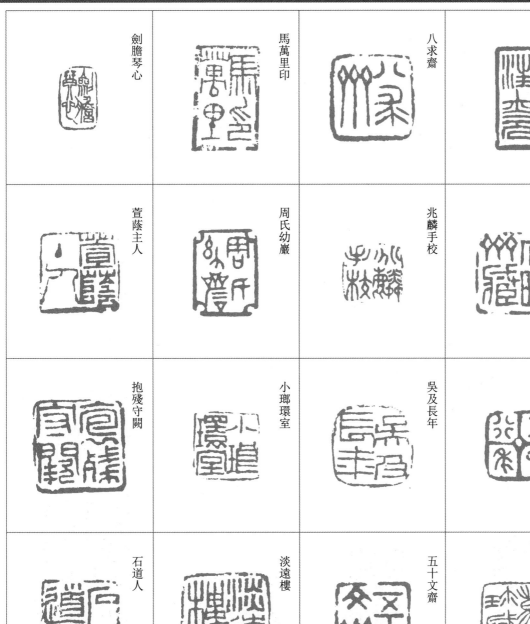

汪士元

八求齋

馬萬里印

劍膽琴心

但耕齋藏

兆麟手校

周氏幼巖

萱蔭主人

壬申行年

吳及長年

小瑯環室

抱殘守闕

萬氏珍藏

五十文齋

淡遠樓

石道人

古椿小像

志為長壽

醜篆畫記

盾鼻餘事

徽月山房

闕齋居士

忖摩精舍

張鴻私印

仁壽硯齋

禮白校讀

海虞舊族

擬漢朱文。庚戌。古泥。

壬子三月。古泥作。

澂盦。戊辰九月古泥所作。

乙丑穀日為壽仁兄仿漢泥封法。古泥。

四明余氏嚴

微笑之寶

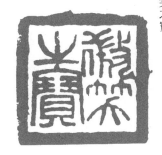

蓬萊遺客

公展指画

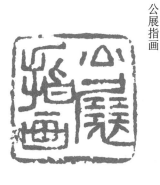

癖印儓

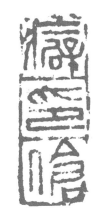

江南蕭氏

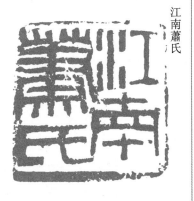

燕谷主人

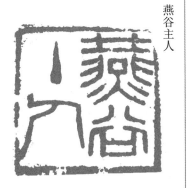

叔平書画

蛻盦金石

霖生雨蒼

雲龍山人

春藹廬主人

寶華盦殘客

儉可養廉

子涵長壽

海虞舊族

梅氏素園

慎思明辯

才高隆作聖

金鈍金讀碑記

鈍金先生方家一咲。己亥七月弟趙石製。

杏花春雨江南

狷闇所有

丙辰四月。仿漢朱文。古泥。

老鈍壬子後作

學然後知不足

咫園宗氏秘篋

落花水面皆文章

沈成伯考藏記

三橋書屋珍閟

沈雪廬讀碑記

心如一字意園

善業泥造像

有清周季藏書

知足知不足齋

常熟縣教育會

雲峰山樵者

雲壑甲戌乃降

冰盧王氏珍藏

月午山房藏去

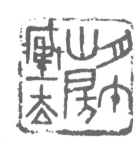

鬱蒼閣藏石

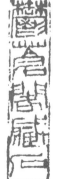

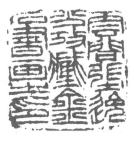

雲間張逸少攷藏金石書画之印

才薄將奈石鼓何

海虞周大輔假觀

師米齋珍藏古代彝器

金山高氏尚志堂藏書

擁書豈薄福所能

虞山周氏鶺峯艸堂圖書

芑延清光緒三十三年生

沈成伯祕笈之印

虞山沈煦孫字成伯號師米鑒藏金石印

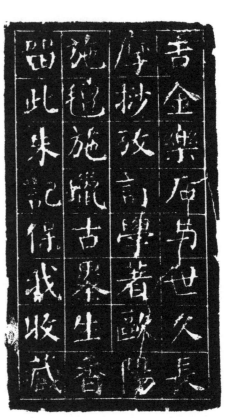

吉金樂石與世久長。摩挲攷訂學著歐陽。
施氈施蠟古墨生香。留此朱記保我收藏。

光緒丁未仲冬。成伯銘古泥刻。

聋隐 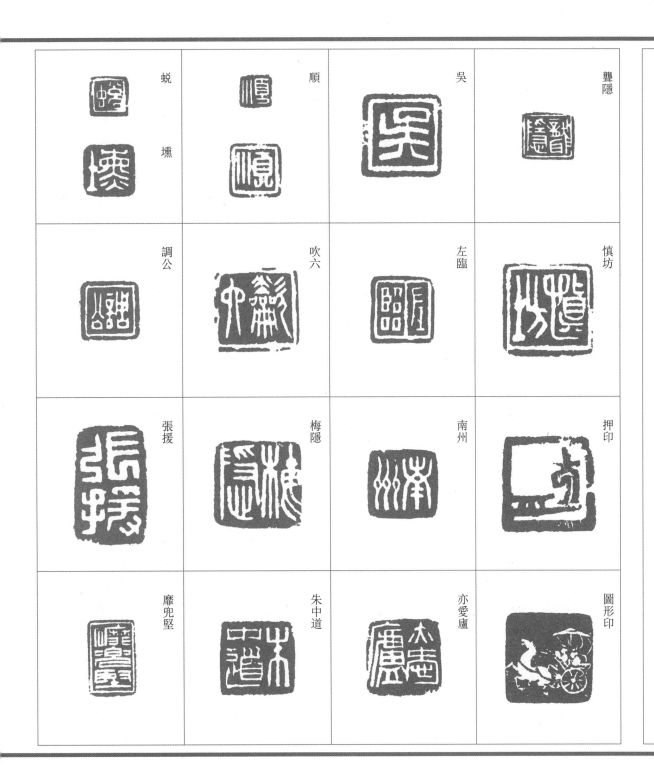	吳	順	蛻壞
慎坊	左臨	吹六	調公
押印	南州	梅隱	張援
圖形印	亦愛廬	朱中道	靡兜堅

忍簪
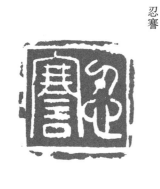

俞缦
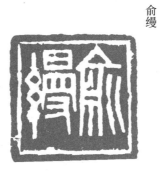

陸權
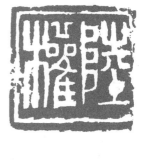

寶牘樓
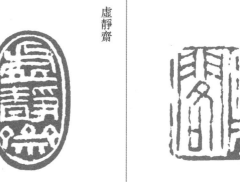

虛靜齋

瞻太閣

好雲樓
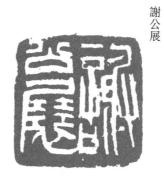

謝公展

松道人

海曲桃源

谷士大利

曾光華

沖居士

閔瓛手畢

士俊之印

曾培棨印

林紹愈印

喬廣雲印

江海士

蔡翰畫記

蕭叔子

董璵印

耕心老農

芥彌精舍

莊蘊寬印

三餘齋主

江南蕭氏

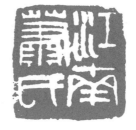

後來新婦

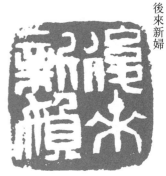

沖園金石

海隅次蕭

張鴻印信

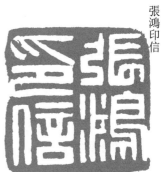

鐘葆之印

孫傳芳印

文白長壽

丁脯民印

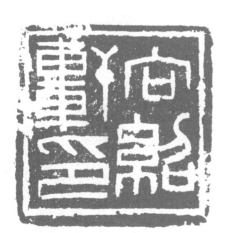

再歡詞客

不薄今人愛古人

于天澤印

向紹軒印

黃炎培印

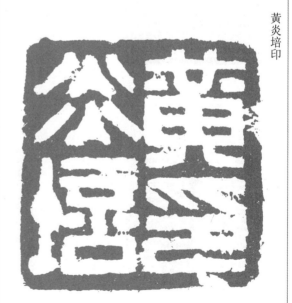

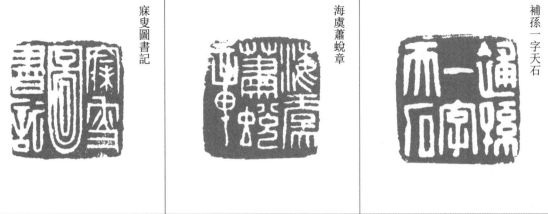

補孫一字天石

海虞蕭蛻章

寐叟圖書記

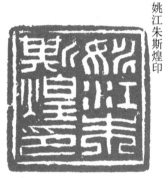

忖摩精舍行者

公展詩書画印

姚江朱斯煌印

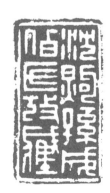

沈煦孫成伯氏攷藏

知足知不足齋藏

虞山福地閑人

述盦鑑藏金石圖書

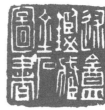

吳興淩氏初平父所藏書

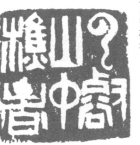

周大輔字左季號郜廬

蕭蛻奉佛後書

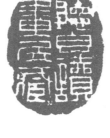

聽香讀書居藏

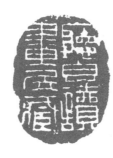

唐雷霄琴宋蘭亭硯齋

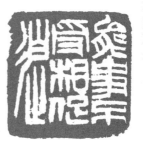

能事不受相促迫

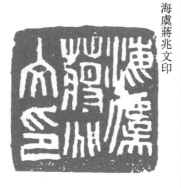

海虞蔣兆文印

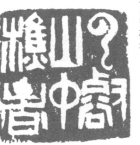

雲壑山中樵者

才薄將奈石鼓何

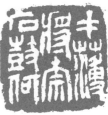

虛靜齋珍藏金石書畫印

南北東西之蕭蛻公以字行

吾生之後逢此百罹

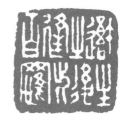

曾藏虞山沈成伯處

沈延年印宜身至前迫事
毋聞願君自發印信封完

曾登八達嶺度居庸關

吳郡虞山俞氏

鞠謙齋主人讀書記

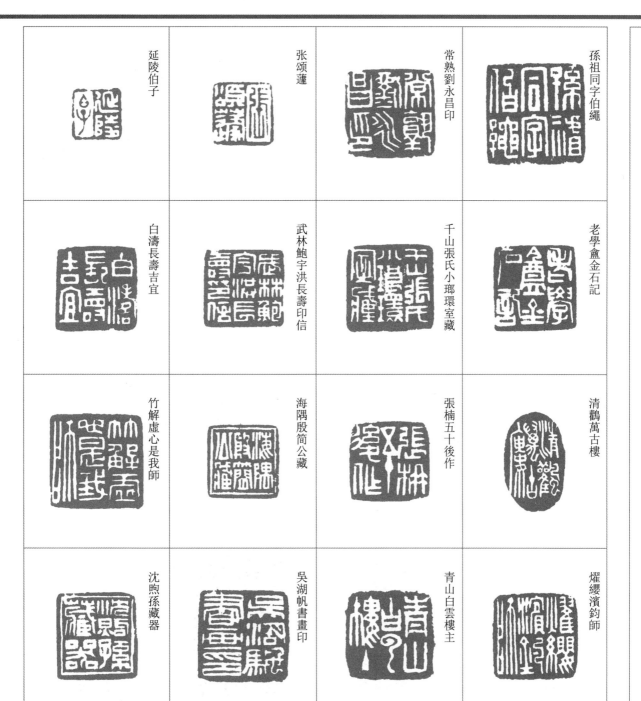

孫祖同字伯繩

常熟劉永昌印

張頌蘐

延陵伯子

老學盦金石記

千山張氏小琊環室藏

武林鮑宇洪長壽印信

白濤長壽吉宜

清鶴萬古樓

張楠五十後作

海隅殷簡公藏

竹解虛心是我師

爍纓濱鈞師

青山白雲樓主

吳湖帆書畫印

沈煦孫藏器

沈氏師米齋藏

貴得堂藏書印

德虹長壽章

庚子三月。趙石仿漢。

吳江沈塘長壽

我鏡盦金文

王徵印信

甲子夏五月。古泥。

王開化所讀

八表須鬼還

兆麟手校

古泥作。

幾生修得到

雪映山房

沈

古泥。

赵叔孺（1874—1945）

　　字献忱，又名时棡，后改号叔孺，晚号二弩老人，斋馆名二弩精舍。金石书画、花卉虫草、鞍马翎毛，无不精擅，被称"近世赵孟頫"。篆刻遍学各家，兼浙皖两派之长，学赵之谦所得尤多，对宋元"圆朱文"研究发展有重要贡献，存世著作有《二弩精舍印谱》《汉印分韵补》等。

赵叔孺

赵叔孺

赵叔孺

赵叔孺

綱公

敬齋

叔孺師四十前自刻印。巨來志。辛卯年立夏日。

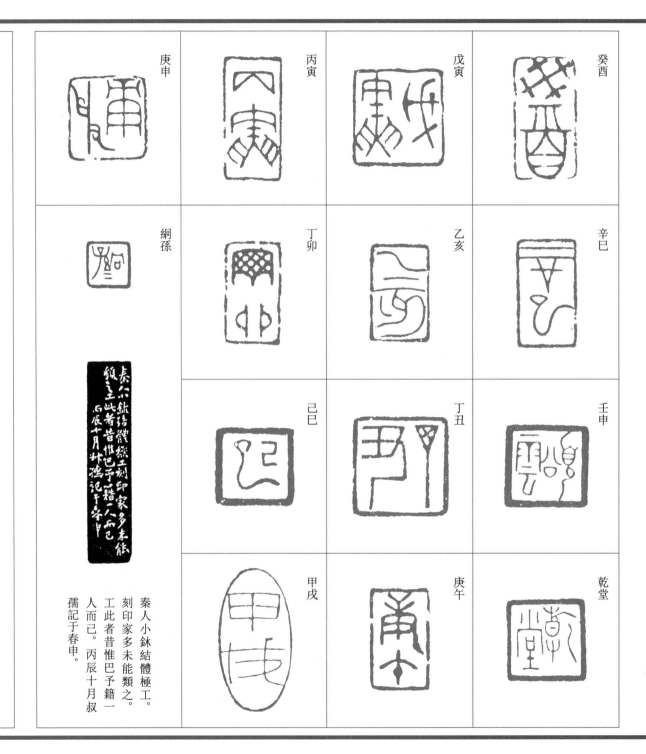

庚申

丙寅

戊寅

癸酉

絅孫

丁卯

乙亥

辛巳

己巳

丁丑

壬申

甲戌

庚午

乾堂

秦人小鉨結體極工。
刻印家多未能類之。
工此者昔惟巴予籍一
人而已。丙辰十月叔
孺記于春申。

俞人萃	馮超然	虛明軒	永安
心玉偶得	向邦曾讀	子受秘玩	原名曶
秦清曾 庚申炎夏揮汗刻此。叔孺。 	月上簃 仿元朱文稍變其法。叔孺為蔭千兄作。 	墨戲 叔孺仿三代鉢。 	破帖齋 叔孺仿元。

淨意齋

壬申

七姊八妹九兄弟

古鑑閣

達三

衡伯

取法三代鈢。叔孺。

家撝示法參以讓之。叔孺。

綱孫老友喜余刻宋元印。此印刻意追
撫未知有合尊意不。辛酉正月叔孺

安和室

飽香室

曩於甲子年曾為葉慎徽先生
篆「蘭桂書屋」額。庭前植
有玉蘭、木樨兩樹也。辛酉
哲嗣、藜青昆仲复於隙地另
築屋三間。顏曰『飽香』。
取蘭桂勝芳之意。近复屬余
刻此印。用跋數語以志緣起
時。乙亥仲秋朔識於娛予室。
叔孺。

東坡居嶺外問長生訣於吳復
古。復古告之：日安、日和。
安則寧一而精神不擾。和則
優柔而情思不躁。即
老子致虛守靜之旨也。雲怡
居士因顏其室。己卯三月朔。
叔孺儗圓朱文於扈上。

天水郡印

張景裴所得金石書畫

我太史也

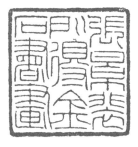

南陽郡

文濤

天游閣

宋元人朱文近世已成絕響今為藜青儗其法丁卯夏叔孺

宋元人朱文近世已成絕響。今為藜青儗其法。丁卯夏。叔孺。

辛酉十月既望。叔孺儗漢人朱文。

叔孺為海粟仁兄仿項氏天籟閣印式。

月上簃



月上簃小記　碧翁

月上簃者。裴宗椿蔭千之滬壘寓齋也。室
宇塏朗。寰隔囂塵。前臨廢圃。挹其爽氣。
邱壑難尋。林木犡具。樓遲眺覽。於茲為
宜。蔭千練達人事而不屑自浼。篤誌文雅。
務存優閒。法書

名画。多所蒐致。流連展翫。適符幽賞。
羅植盈階。儵魚鳴禽。並娛靜思。
旁及卉葩。一時頓遣。淑耦徐紛。班如予
女甥也。秀外慧中。閨門令美。鳳敦燕婉。
與結同心。恩好隆於裴澤。委随況諸馬倫
露初日晚。開軒比肩。近奉光儀。遠接

煙翠。索微開於帳前。候新月之初上。不
煩耀首。自足鑒形。駢穗連理。仿佛似之。
蓋庶幾為能協賓敬之度。增伉儷之重也已。
末俗摧挫。堪資矜式，敢綴數語。昭垂風素。
蔭千以月上命其居。斯雋永
為珍可思矣。

蔭千仁世兄屬刻是印。為錄小記於石。辛
巳正月。叔孺並記。時年六十八。


六七五

祁陽陳清華字澂中印

眉壽

完白山人有以介眉壽印。即儗其
法。庚辰六月。叔孺。

明存閣珍藏書畫

經伯滌圖書記

丁巳初夏為伯滌先生作。叔孺。

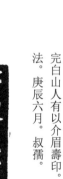

古渝思補齋識

特健藥

戊寅九月仿元朱文法。叔孺。

鶴盦珍藏

虛齋墨緣

覃溪閣學有蘇齋墨緣印。葉臣京卿屬刻虛齋印。即儗其意。甲子九月朔。叔孺並記。

叔孺畫馬

犬养健印

包楚之印

癸亥十月儗漢為達三兄作。叔孺。

憶曇花盦

無錫秦氏文錦供養

此完白法也。為絧孫老友橅之。叔孺。

趙氏藏器

叔孺師藏古器都百餘種。每鈐
是印記之。此為師精心之作。
惜未署款。辛卯三月廿又五
日。潞淵謹識於靜樂簃。

叔孺師藏古器都百器都百
餘種每鈐是印記之
此為師精心之作惜
未署款辛卯三月廿
又五日潞淵謹識機行
靜樂簃

石林後人

葉石林先生為有宋一代儒
宗。藜青其裔孫也。及吾
門有年。近出佳石。索刻
『石林後人』四字。數典
不忘其祖葉生有焉。
乙亥夏日。叔孺並記。

叔孺藏梁王像題名記

梁皓王象永充供養。孺。

丁輔之所藏名人手札

輔之藏名人赤牘。既富且精。
屬余刻此。為之鈐記。叔孺作。

秋漪

叔孺師宋印式。

曾经雪盦收藏

次閑家法。
叔孺擬之。

趙櫚印信

漢趙鳳印信。
茲擬其法。

古鄞周氏雪盦收藏舊拓善本

己巳夏日。叔孺仿元人。

家在西子湖頭

序文新居湧金河畔。故索刻是印。叔孺。

古鄞趙氏二弩精舍收藏書

叔孺師早年所作印。弟子陳巨來敬志。

序文銘心之品

百铭

俯为人间一切

取法漢金文字。叔孺。庚辰三月。

序文喜集印。而於名人印譜搜之尤專。近
得其外祖傅節子太守華延年室舊藏《寶印
齋印式》二冊。印為汪尹子、關一手所製,
前後題跋皆明賢真跡。內以侯文
節、文文肅、繆文貞三公遺翰尤為墨林鴻
寶。故序文珍之。重於頭目。而拙印竟附名跡以傳
以施冊首。屬余刻此印
之！壬戌大雪節。盡一日之力。習心靜

氣。略參尹子刀法。博方家一粲。叔孺并
記于僕累廬。
近日序文遊滬。復于荒攤中得印譜殘帙。
細審之。亦尹子所制。約百餘印。足補前
譜之闕。

海上為人文薈集之區。僉未之見。獨為序
文所得。豈神靈默為呵護。留此以畀之歟。
越月又記。

趙

趙叔孺

叔孺

戊午

辛丑

戊辰

己卯

丙子

乙丑

辛未

辛未元旦。大雪盈庭。刻此。

趙叔孺

神似漢鑄。叔孺自製。

春蔭宦

刻成視之頗似悲盦。俶厓屬叔孺。

褚禮堂

叔孺橅漢鑄。為禮堂法家製。己未。

程潛

嚴莊

庚辰

石佛龕

錫山秦文錦得北周呂僧哲造像一區。刻此永充供養。

庚申十二月壬申朔為絧孫成此印。叔孺製。

樸園

張鼎私印

周夢坡所藏金石文字

僕累廬

照讀樓

太乙然藜
照讀為西
漢劉向故
事。葉生

藜青因以
照讀名其
樓。讀書尚
友勉跂古

人。誠有志
士也。
乙亥夏月。
叔孺記

僕累廬

僕累廬。癸丑正月。叔孺自作。

光宣侍從

雲麓侍講以金殿舊臣感深
示來屬刻是印殆有義熙甲
子之隱應與庚申十月叔孺
記

雲麓侍講以金殿舊臣感深
示乘屬刻是印。殆有義熙甲
子之隱慮與。庚申十月。叔
孺記。

裘孫手拓

此印在曼生、次閑之間。叔孺。

趙桐之印

此仿漢趙橋之印。乙丑仲秋作於蠖齋。

魯盦鑒藏

仿漢鑄為咀英法家作。叔孺。

雪盦藏器

雪字見誅田鼎。吳中丞釋雪字。叔孺并識。

煙雲供養

叔孺為邦達仁弟製。辛未。

雪盦藏鼎

叔孺為雪盦兄刻。

滌舸書畫

不折鎮千

曾仲鳴印

趙柖私印

崔壺精舍

叔孺上書

經兄伯滌耆古。尤精鑒別。近得陳崔峯為楊崈木中允手製沙壺。因以顏其所居曰「崔壺精舍」。并屬余刻二印。此其一也。丁巳四月。叔孺識。

崔峯製壺。世不多觀。矧此壺為名人遞藏之品。今歸伯滌。物聚所好。信然。伯滌遭家多難。癸丑。滬南兵燹。室廬幾烬。不勝長物。僅挾此壺出走。好古之篤。不讓前人。故樂為記之。越日。又識。

此石質溫潤。舊坑夫容（芙蓉）也。以百文得之三山梅枝古里。

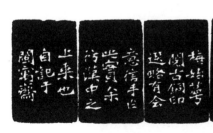

己亥長至後十日。晴窗無事。閱古銅印選。略有会意。信手作此。實余仿漢中之上乘也。自記于閩寓齋。

林今雪印

明汪尹子曾為林雪女士刻「林雪之印」。茲印儗之以與。今雪藏之。己卯冬。叔孺。

古鑒閣中銘心絕品

絅孫鑒定名跡之印。叔孺。

錫山秦絅孫集古文字記

老友絅孫邃於金石之學。嘗以金文、碑碣原字集拓成聯。獨運匠心。嘆未曾有余力。勸付印以廣流傳。今春藏事。余海內推為傑作。每出一書。得首先

拜貺。愧無報瓊。用刻是印。聊酬盛意。此附不朽。丁巳秋日。叔孺記於扈寓。

赵叔孺长寿年

潞渊拓墨

潞渊仁弟喜集印。尤精摹拓故刻此赠之。甲戌夏。叔孺。

祖籍肃慎国今居六代都

节盦印泥

节盦赠余印泥。刻此四字报之。丙子正月。叔孺。

赵时棡印

犎里艸堂

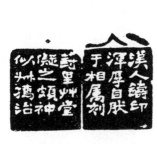

汉人铸印浑厚自然。于相属刻「犎里艸堂」。儗之颇神似。叔孺治。

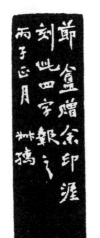

不使人間造孽錢

毗陵湯滌定之

定之老兄有道名印。庚辰七月儗漢鑿。叔孺。

趫鼎樓藏魏碑

雪盦藏魏碑之記。叔孺。

雲松館藏

仿漢滿白文靖侯仁兄屬。叔孺。庚辰六月。

王福庵（1880—1960）

原名禔、寿祺，字维季，号福庵，现代书法篆刻家，"西泠印社"创始人之一。幼承家学，于文字训诂、诗文，皆富修养，十余岁即以工书法篆刻闻名于时。二十五岁与叶铭、丁仁、吴隐、厉良玉等创设"西泠印社"。其印初宗浙派，后又益以皖派之长，又精研周、秦、西汉古印，自成体貌，尤精于细朱文多字印，同道罕与匹敌。于近代印人中允称翘楚。

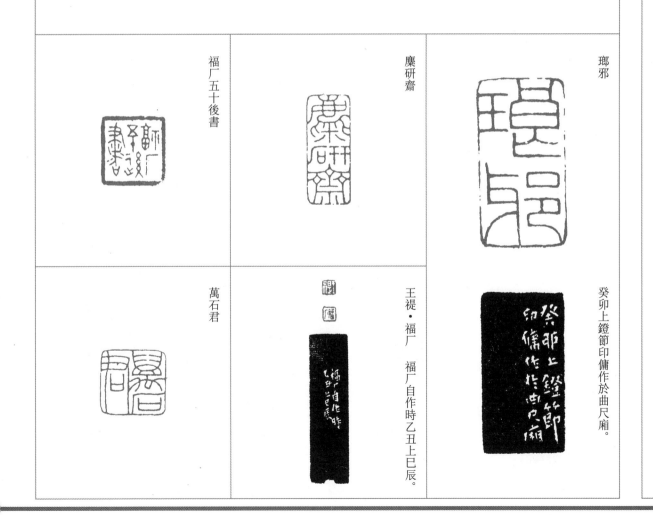

福厂五十後書

麋研齋

瑯邪

萬石君

王禔·福厂　福厂自作時乙丑上巳辰。

癸卯上鐙節印傭作於曲尺厢。

趙叔孺

自號持默

无己譽

丁輔之

俞氏熾卿

嘉保之印

良臣心賞

姚亮私印

窮活計

朱希真蘇幕遮詞
句。戊寅七月。
福厂刻于滬上。

王壽祺印

福盦自刻。

不醜窮

此語出莊子。丁
丑十月十六日。
福厂製印。

字曰福厂

己亥十月朔日。
印傭自作。

存道居士

煙波江上

昨日老于前日 去年春似今年

麋研齋

合以古籀

萬石堂

戊子十月為紹公治印。福厂。

合以古籀。丁卯十月朔日。福厂用許叔重語作印。

仿「種榆僊館」篆法。己巳夏四月朔又三日。福厂居士自作。時客石頭城北梅溪山莊。

克庵祕玩

上章敦牂

仲勉藏泉

舊王孫

麓山游客

乙卯二月初三日。與寇君俞齋、孫君幼、彭全往嶽麓山觀嶽麓書院。恕愛晚亭。禮萬壽寺。飲白鶴泉。遊雲麓宮。登望湘亭。上望衡嶽。下望洞庭。曠焉怡焉。莫可名狀。又復摩挲於麓山碑下。古香逼人。低迴而不能去。歸而神往。刻此漫記。福盦

以學愈愚

劉向說苑語。福
厂治印。『愈』
字用繆篆。福厂
又記。

筆圓如錐

柳誠懸語。戊寅二月。福厂治印。

昭陽作詁

癸酉元旦。福厂作於糜研齋。

琅邪王氏

福厂仿元人印。甲子三月。

鄞縣秦氏睿識閣藏書

鄞之藏書家。世稱范氏。所謂天一
閣者也。余友秦君彥沖亦鄞人。工
刻畫。好藏書。古今圖籍搜羅宏富。
方今劫波變幻。烽煙傾洞之秋。坐
擁百城足以
自娛。署其藏曰『睿識閣』。屬刻
是印。以為收藏之記。若能歲益廣。
安知不與范氏媲美。將拭目以待之。
癸未仲夏之月上澣。古杭王禔福厂
氏并記。

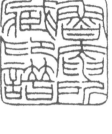
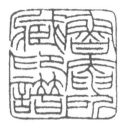

魯庵所藏印譜

人書俱老

越園別號寒柯

領略古法

香雪莊藏真

賓鴻堂珍藏

孫過庭書譜語。戊寅正月二十六日。福厂作於麋研齋。

山谷詩云：「領略古法生新奇」。余近於古法已知領略矣。生新奇則未能也。刻此誌愧。丁丑嘉平之朔。福厂居士。時客滬上。

鴻達先生少嗜金石。收藏極富。屬刻此印。為仿次閑法應之。癸酉七月。福厂并識。

王福庵

麋研齋藏書記

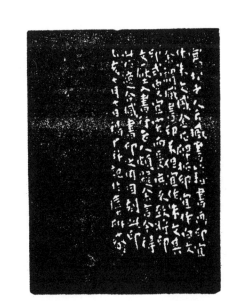

寒松老人云：藏書籍、書畫印宜作朱文。藏金石碑拓印宜作白文。余謂藏書印不但宜作朱文。其印式更宜窄而長。庶不致將印文壓入書行。老人頗疑。余言今得此石適合藏書印之用。因刻此印。乙亥七月七日。福厂并記於麋研齋。

半百過九年

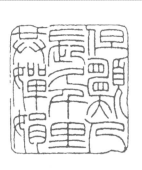

輔之社兄長余一歲。今年五十又九。用白香山句屬。為作紀年印。謂秋歲可歸。余用且為仝好之小一庚者。年年可輾轉相詒也。丁丑元日。福厂并誌於春住樓。

但願人長久　千里共嬋娟

東坡此句余欲用以作印有年矣。因嬋娟二字說文不錄。今見新坿有之。亟成此印。丁丑立冬。福厂。

斯冰之後直至小生

以墨林為桃源

孫伯繩四十後審定真跡

望雲慚高鳥臨水媿遊魚

素薇僊館

志瀛審定金石

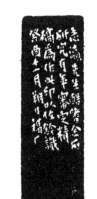

志瀛先生酷嗜金石。研
究有年審定精稿。為作
此印以佐鈐識。癸酉
十一月朔日。福厂。

拙亦宜然

帶燥方潤

書譜此語。福厂作篆時
頗悟其理。因用以製印。
戊寅小年朝。

魯庵小篆

賓鴻堂

朱君鴻達酷嗜金石。精
於審定。曾拓『志盧藏
印集』。庚午正月改為
『賓鴻堂』。屬為篆此。
福厂識。

克天亦作克田 一字環古 號古公 別號天老

戊寅嘉平之月。福厂作於滬上。

舊恨春江流不盡 新慨雲山千疊

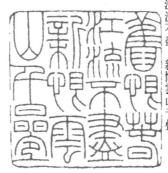

辛稼軒念奴嬌詞名。福厂製印。時戊寅五月避地滬上避。

饑而食 渴而飲 晝而興 夜而寢 无浪喜 无妄憂

白香山語可作坐右銘。因製印以自我。戊寅天中節。福厂避地滬上并識。

露畹春多鳳舞遲

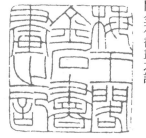

梅王閣金石書畫之記

寫不盡人間四并

壯志逐年衰

不露文章世已驚

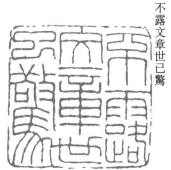

寧歸白雲外　飲水臥空谷

白頭搔更短　渾欲不勝簪

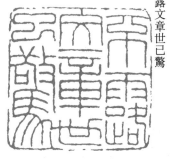

年才五十百事頹　唐。讀杜老詩感而刻此。己巳四月福厂識。時客金陵城北。

香山此詩一若道余日來衷曲者。因刻于印。以見吾志。戊寅浴佛節福厂王禔並識。時避居滬。

殿研	福厂驦喜	王禔私印	叔誠鑒賞

蔡繩祖印	默齋	若柏私印	福厂所得金石

福庵	王禔	王禔	山水有情草木香

仿秦人小印。福厂自製。

甲子穀日。福厂作於京師寓齋。

讀《十鐘山房印舉》。見此圖象。古雅可愛。因仿摹之。時甲子上元節日。福厂居士並記。

甲寅九月望日。福盦刻於長沙。

歸未得黃離　住久如相識

慣遲作答愛書來

師趙次閑略變其篆。己巳四月福厂識。時客秣陵。

杭州王褆福庵父印信

有口能談手不隨

弨諼曾以米漫士句屬為作印。實先得我心。己巳春日雨窗多暇。更作此以自況。福厂。

約清愁楊柳岸邊相候

一生好入名山游

春秋佳日游覽名山。人生一樂也。己巳三月福厂居士褆刻此識之。時客秣陵。

鴻志長壽

躬入篆室

二弩精舍

曾歸鈺麟

大舜後人

昆吾室

碧琅軒館

素薇僊館

雲山何處訪桃源

放曠自樂

隨之緣度歲華

飲少輒醉

吾真大醉

仲瑚珍藏

天授嬾难医

吴兴刘承植

只淵明是前身

王褆讀碑記

箸雍攝提格

不俗即僊骨

難得糊涂

銳侯鑒藏

聰明難。糊塗亦難。由聰明而轉入糊塗更難。此鄭板橋語也。福厂欲求糊塗而不得。因作此印。戊寅二月十六日刻罷并記。

戊申正月十有三日。福盦仿曼生法以應銳侯大鑒。師之屬即乞教正。時客嘉興春波橋畔清芬艸堂。

好古每開卷　居貧常閉門

好古每開卷　居貧常閉門

水流心不競　雲在意俱遲

得酒寧辭醉　逢人莫語窮

金石刻畫臣能為

王禔長壽

古杭王禔私印

金石刻畫臣能為

丁卯春日。福厂自作名印。

乙丑十月。福厂仿二金蝶堂法。

仿補羅迦室刻印。時乙卯三月朔日。印傭。

香薰鐘太傅絲繡蔡中郎

酒杯秋吸露　詩句夜裁冰

仁和高時顯字野侯印

百年慵裏過　萬事醉中休

富于黔婁　壽于顏淵　飽于伯夷　樂于榮啟期　健于衛叔寶

翟文泉先生工漢隸。曾用此二語刻印鈐於所書紙尾。余不工隸。而響往之心壹也。因作此印。戊寅春日。福厂並記。

百年慵裏過。萬事醉中休。此白香山詩也。人生能如此。亦大幸福。福厂記。況值此世耶。『慵』說文祇作『庸』今以之。戊寅五月朔。福厂又記。

香山此句有自相之意。福厂取而作印。亦聊以自豪耳。戊寅五月朔日避地滬上並識。

靳鞏長壽

克天先生名印。福厂仿漢。

崔廬

周甲後作

生于己卯

丁輔之　錢塘人

守寒巢

但願長醉不願醒

屈子獨醒自投汨
羅。福厂鑿此。但
願長醉。借太白詩
作印。自嘲處此濁
世。醉寔不易。戊
寅春仲刻罷漫記。

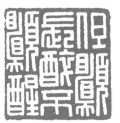

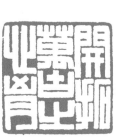

開拓萬古之心胸

宋史陳亮語。戊寅
人日。福厂刻於麋
研齋。

追摹古人得高趣　別出新意成一家

有窮遐方絕域盡天下古文奇字之志

束雲作筆海為硯

古杭王褆長生安樂印

仁和王壽祺篆隸之印

不覺身年四十七

乙亥六月十一日。福厂自作以祝安樂。

宣統元年正月。福盦自製於震澤客次。

丙寅人日。福厂摘白樂天詩句作紀年印。

邓尔雅（1884—1954）

　　原名溥霖，字季雨，是一个多面才子、一生精研小学，印风宗黄牧甫，自称是黄牧甫的"私淑弟子"。多以六朝碑文入印，风格清丽恬淡，刚劲隽永，似俗实雅。刀笔俱现，冲和自然，韵味清朗。

江夏

晦公正尔疋作。

張爱

紅夏

黑三昧

观世音化身像

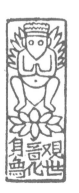

造像

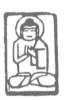

黑三昧。徐天池畫中有此印文。尔疋仿完白山人。

民画研究会第一次展览	延年	尔雅	鄧
必有子云	華之壽客	自蔭堂藏	尔疋注
畫閣審定	鄧	嬂娩�嬩	歸依
肖形印	尔疋	延年	奇柧

清佳堂

曾存容齋

齊大夫后

高劍父

尔疋寫經

慎獨齋

万千鈢

波羅蜜　波尊者

黃般若

波羅蜜為般若別號。因取範成大《吳船錄》。波尊者三字刻兩面印貼之。尔疋。

般若改名萬千。不廢原名。屬刻此印。以存其舊為。仿張遷碑額。尔疋。

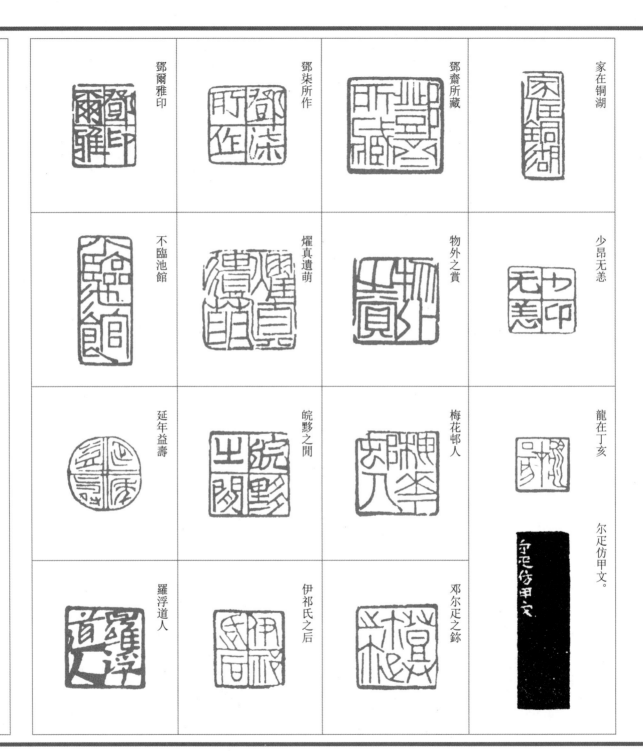

鄧爾雅印　　鄧柒所作　　鄧齋所藏　　家在铜湖

不臨池館　　爝真遺萌　　物外之賞　　少昂无恙

延年益壽　　皖黟之閒　　梅花邨人　　龍在丁亥

　　　　　　　　　　　　　　　　　　尔疋仿甲文。

羅浮道人　　伊祁氏之后　　邓尔疋之鉨

李根源金石文字记

循吏兒孫貧不諱

待從頭收拾舊山河

气象千万

「气象」見漢竟文。「万千」合文見尉斗。尔疋刻。

小黃山館

偶得小黃蠟石。皴勒入畫。甚似黃山般若。見而愛之。即以為壽。並刻此印。乙亥八月。尔疋。

大好江山

尔疋学完白山人似之。

波冶造象

梁孔生平生真賞

壽如金石佳且好兮

和羹手段

君子所其无逸

木齋世兄又號無逸。屬刻
此代坐右諮。尔定。

名山大川

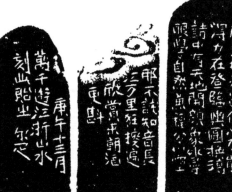

凤具相参造化心。乃能得意在登临。
舆图换稿诗中有。天地开颜象外寻。
眼学自然须福分。山灵那不诧知音。
长江万里狂搜遍。欣赏来朝酒更斟。
庚午十三月（？）。万千遊江浙山
水刻此贻之。尔定。

竹囝園主	画可园	关山月	邓尔雅
江夏	大千遊戲	伍懿庄	南飛鶴
乃翁依舊	珠浦人家	鐵橋外史	蕙艸都房
東官鄧氏	孔生私鈢	甲戌	波冶

江南西湖天下无	木斋藏弄	洞天福地人家	蓮闺
鄧爾雅印	時年五十又三	山行之忙忙於作官	小天禄阁
趙藩長壽	不卑小官	小黃山館	八分入印較繆篆參錯有致。木齋世兄印圣云何。尔疋。
 己未人日 陽晉敬為砳 堪先生壽。 鄧尔疋刻。	 尔疋單刀。	 黃牧甫曾刻此印。今摹之又記。	

畫閨畫史　　得壹意齋

趙藩盧鑄潘和蔡守鄧爾雅同時審定

生後完白山人百四十年

東莞黃氏黃萬卷樓

青灯老屋

萬千之印

黃家富貴

宋郭若虛論畫引諺「黃家富貴」。黃，黃筌也。刻贈。般若爾疋。戊辰元旦。

古印有兼魚鳥蟲文者。為萬千畫盟仿之。爾疋刻記。

必有子云	阿难也	菊畦	小梅堂
桐華山館	山稱萬歲河慶千秋	桂林仙客	鄧福慧
黃波冶歸依記	十日畫一水五日畫一石　十日畫一水五日畫一石。尔疋。	肖形印	鄧爾雅印
戌甊文可笑也。尔疋。		肖形印	肖形印

乔大壮 （1892—1948）

近代词人、篆刻家，原名曾劬，字大壮。初师浙皖两派，而后潜心黄牧甫，大篆入印，结字方中寓圆，圆中有方，严整中含流动，流动中见规整，刀法工整稳健。朱、白文皆以双刀出之，印面光洁挺拔，自然成趣。

				戬

| 緟 | | 曾劬 | | 采之 |
| 喬痀 | | 伯鹰 | | 建華 |

| 祥熙 | | 張群 | | 壯毆 |

曾朐	奈何	巨橋	壯殹

方叔	孟釗	盧前	聖言

乙藜	充和	江康	胡適

絮因	蘇宇	志翔	毅吾

戩翼齋

喬無疆

喬曾劬　橋將祖

夢樓

鼠肝室

壽石工　波外樓

酒悲亭

夢外樓

潘伯鷹

味笥齋

潘其武

張毓奇

壬午十月。大壯刻呈。鳧工詩宗。

沈尹默

曾永闓

曾永閎

波外樓

千秋願

萬宜堂

孔學會藏

潘伯鷹印

國子祭酒

合浦陳氏

北樓珍祕

雙谿長壽

不干風月

沉吟至今

壯殷掇贈

喬大壯記

須髯如戟

孔宋靄齡

兌之詩翰

碧嬰武軒

忍墨書堂

秀骨寥音

孤桐長壽

俞大維印

沉沉江上望極

柏園珍藏

雪艇審定

李氏安瀾

三山雅集

丁香館主

涵負樓詩

蕭鼎華印

湘鄉曾氏

食雞跖廬

孤芳自賞

乃自非同志

曾克崙之鈢

奚止千萬祀

但未白頭耳

體中何如即祕書

會計師黃沖印

成哲親王元孫

但令縱意存高尚

頌橘廬世諦文字

心杏老人翰墨

衉印齋所藏祕笈

宇宙為我龕

樹人六十以後作

閩侯曾氏伯子

懺盦七十歲後作

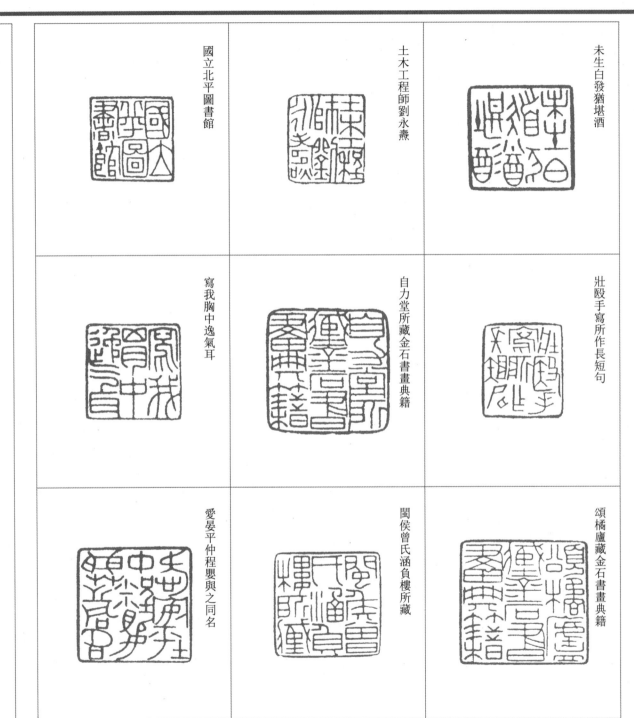

未生白發猶堪酒

土木工程師劉永燾

國立北平圖書館

壯歲手寫所作長短句

自力堂所藏金石書畫典籍

寫我胸中逸氣耳

頌橘廬藏金石書畫典籍

閩侯曾氏涵負樓所藏

愛晏平仲程嬰與之同名

壮翁	橋瘁	大壮	鈢 壮翁
治易	旨實	保康	意孫
德淳	迅强	王徵	何廉
庢園	譚光	尹默	无雙

狂叟	令儀	毅父	喬大壯
寄盦炳燭	樂父	孔君	岳軍
壯殹无恙	章士釗	盧蔚乾	曾劬印
喬大壯獲觀	矜此軒	用网齋	波外翁

雙燕堂

蔣維崧

錢昌照

俞鴻鈞印

人間可哀

玄隱廬

物外真遊

太倉狄膺

邠齋藏書

衡樓鑒賞

釋堪文字

南萱寫蜀中山水

狂篇醉句

得安老人

眉山徐健

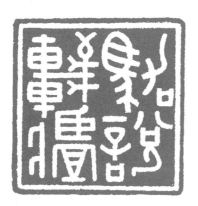

邱昌渭印

瑞安姚琮

駕說軒藏

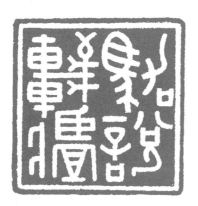

行盡江南不與離人遇

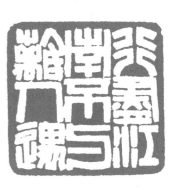

身參末將	不基長壽	大壯白牋	算潮水知人最苦
潘柏鷹印	一杯長待何人勸	莫放春閒卻	徐柏園印
	靜仁百福	沈尹默印	鄒槐之印
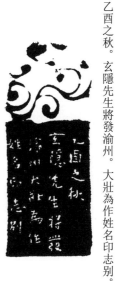 乙酉之秋。玄隱先生將發渝州。大壯為作姓名印志別。	閒愁最苦	銘樞延年	曾緘之鈢

把閒語閒言待總燒卻

遺書與子孫 子孫必能讀

家在西南常作東南別

始知真放在精微

漸喜交遊絕幽居不用名

由憐花可可夢依依

質諸鬼神而亡（無）疑

炳焉与三代同風

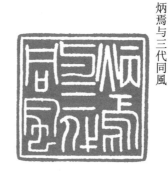

意而窟文字

邓散木（1898—1963）

初名铁、字钝铁，后易名粪翁、散木，别署厕简楼、三长两短斋等，是近代印坛颇具影响力且有建树的大家。初仿邓石如，后拜赵古泥为师，受其艺术风格影响很大，继承了赵古泥"虞山派"印风并使其发扬光大，流传海内。诗人沈禹钟有诗赞曰：三长两短语由衷，自许生平印最工。巨刃摩天空一世，开疆拓宇独称雄。

萧

綸

瑗仲

孤

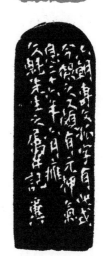

六朝專文「孤」字有此。或今儗之。又頗有元押氣息。二十六年六月擁文魁先生之屬并記。粪。

俠遜

壽昌

禪	孚卿	章一	畫鄉

三兼長壽	陶氏	春屮	白銘
	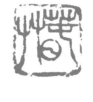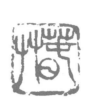	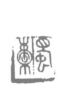	

覺生	蜀橐	許

頗近古匋。二十五年二月望。冀翁。

此印有竟文气息。覺生先生屬。廿五年七月。冀翁。

二十五年三月。蜕師命橅獵碣字。冀。

葛厂長壽

可天

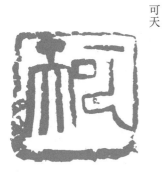

素師法

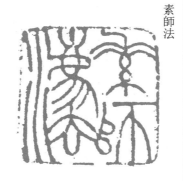

无咎艸書

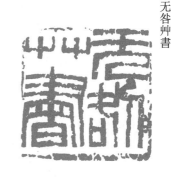

琴齋

甲辰探花

藕塘鄉人

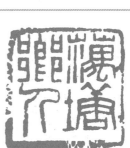

摹封泥須從
巧中求拙。
拙中求巧。
巧三而拙七。
始得之矣。
質之琴齋先
生以為何如。
二十五年王
月。糞翁。

有領嶨文字
意。二十五
年六月既望。
糞翁記。

橅封泥略
有是處。
二十五年一
月。糞翁為
奇岡先生作
並記。

奇岡

昆龍

養吾

起一

予昕

此印偏師突擊兵家之奇兵法也。二十二年二月。冀翁記。

別出己意。頗似瓦當文字。十九年六月九日。冀翁。

樵封泥須平處能險。險處能平。方得逋峭真意。質之奇岡先生以為何如。冀翁。

階下漢

南泉師问：陸宣大夫
十二時中作甚麼？生
陸曰：一絲不掛。師
曰：猶是階下漢。糞
翁。二十七年三月。

浦江西畔人家

余生平不喜圓朱文。
撫其選夹無節槩也。
偶為建邦琢此。仍有
骨腾肉飛之意。乃知
圓朱非不可為。特數
百年來無此大膽粹手
人爾。明季大家

傳真山不以刀鑿名。
曾見其所治圓朱用帅
篆法。元氣淋漓。真
堪奴役。吾趙真我師
也。戊卯又三月上瀚。
六六殘人刻于北京。

建丞

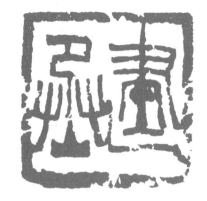

雁廬

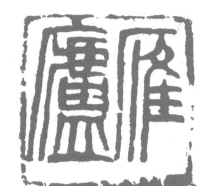

冀翁刻于三長兩短之齋。時二十年二月之望。

師顏

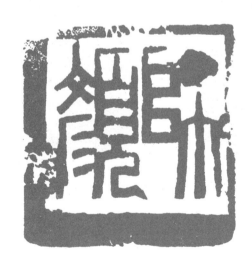

八苦

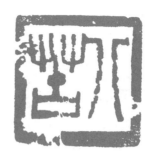

一生苦、二老苦、在病苦、四死苦、五愛別離苦、六怨憎會苦、七求不得苦、八五盛陰苦是謂八苦。見涅槃經。

晳陽小友拈此屬刻。即為記其出處。庚寅散鋘日。研躅。

<table>
<tr><td>延年</td><td>宜滋養性</td></tr>
</table>

延年

宜滋養性

掩月軒

山水之間

東山頭人

茅盾

曾瑜樓藏

未嘗讀書

怡庵

苦禪

包十手爪

雪晴樓

海上閒鷗

夢蝶軒主

天真爛漫是吾師

匋廬

唐彥賓

靈姝所作

作人寫意

自笑平生膽气

無多酌我

邓散木

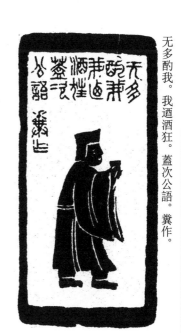

无多酌我。我迺酒狂。蓋次公語。糞作。

乾坤雙洞之寶

大真樓印

来楚生

必方

我願永遠作一个螺絲釘

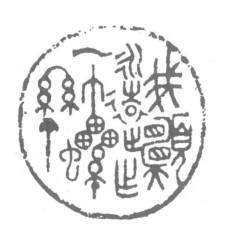

風磴吹陰雪 雲門吼瀑泉

老杜重過何氏
山林詩。癸卯
羊日。吾離生
刻于北京真武
廟寓廬。時年
六十六。

意苦若死

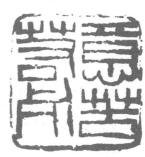

大風卷水林木
為摧。意苦若
死招憩不來。
糞翁。二十七
年正月。

一官半職

漢專樸厚嚴正。所謂魏
徵嫵媚。新城王樹枏
曰：義之俗书趁姿媚。
数纸尚可博白鹅。此昌
黎譃語也。然寔非刻語也。
若永平、建初、陽嘉諸
專。豈弟博白鵝已哉。
二十六年五月為栞齋老
兄儗漢專並記。糞翁。

孺子牛

芝蘭艸堂圖象。大銕同門占廿五年八月。冀。

心托豪素

向秀甘澹薄。深心託毫素。探道好淵玄。觀書鄙章句。交呂既鴻軒。攀嵇亦鳳舉。流連河內遊。惻愴山陽賦。曩于新都獲交向子奇岡蘭澹不減。子期比屬以心託豪素入印。追遠之念深矣。所惜嵇呂之流不可求諸今世耳。二十五年三月既望。冀翁記。

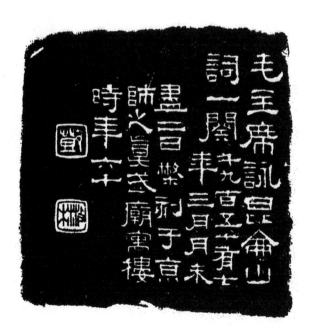

横空出世，莽昆侖，閲盡人間春色。
飛起玉龍三百萬，攪得周天寒徹。
夏日消溶，江湖橫溢，人或為魚鱉。
千秋功罪，誰人曾與評說？
而今我謂昆侖：不要這高，不要這多雪。
安得倚天抽寶劍，把汝裁為三截？
壹截遺歐，壹截贈美，壹截留中國。
太平世界，環球同此涼熱。

毛主席詠昆侖山詞一闋。千九百五十有七
年三月月末盡二日。散木刻於京師之真武
廟寓樓。時年六十。鄧。散木。

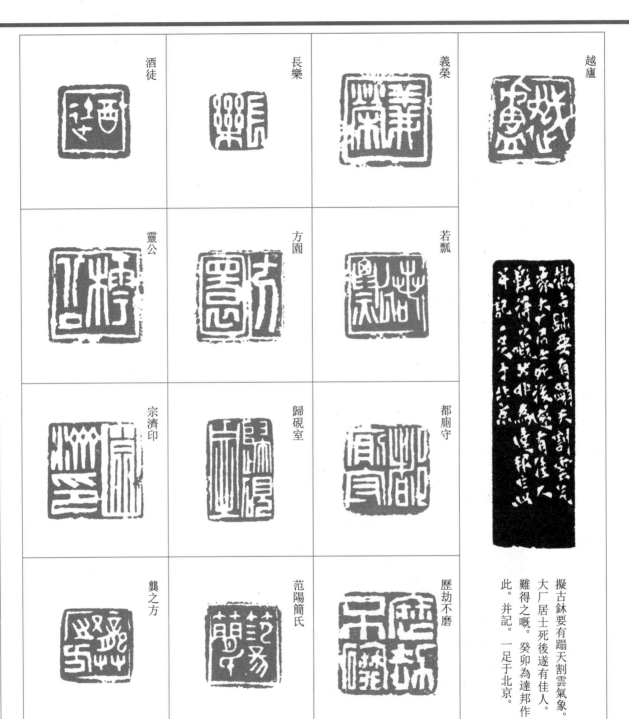

酒徒

長樂

義榮

越盧

靈公

方圜

若瓢

宗濟印

歸硯室

都廚守

龔之方

范陽簡氏

歷劫不磨

擬古鉢要有蹋天割雲氣象。大厂居士死後遂有佳人。難得之嘅。癸卯為達邦作此。并記。一足于北京。

鄧氏

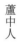

瞎尊者

蘆中人

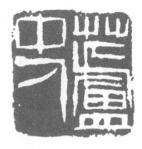

周甲後書

見素抱樸

蘆中人豈非窮士乎。冀。廿七年三月。

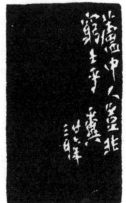

蛻師平造象。冀刻。

見素襃樸少私寡欲。廿七年三月冀翁。

高峻私印

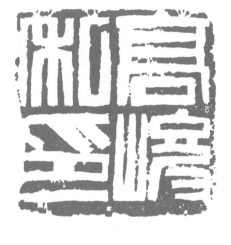

寒叟劫後所書

淵雷榜書

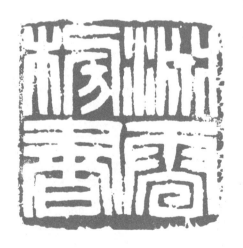

寒叟劫後所書。二十八年間漢學。

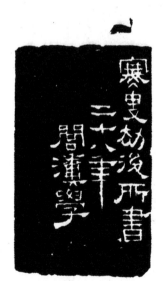

茫萬頃齋

亚尘

陳襄長年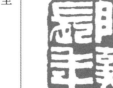

為而不恃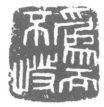

孫再壬印

葉隱谷印

李明志印

癖在斯

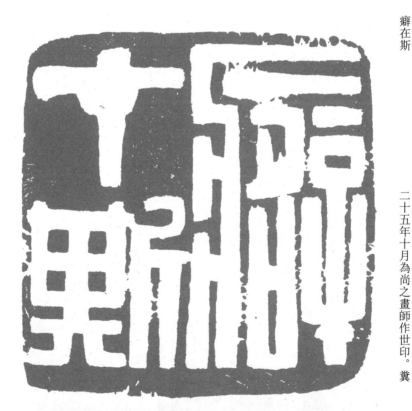

二十五年十月為尚之畫師作世印。糞

师羿楼

晋人赵斋章

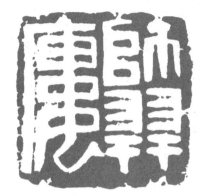

俯首甘为孺子牛

抱残守缺

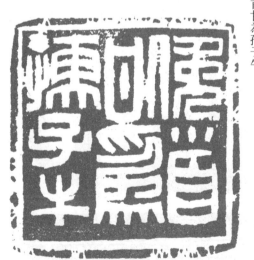

郭公·晴湖

戊戌入世

吴·作人

糞翁自製兩面印。橅虎專兩崀以當獸勝。

自製 橅面 印兩 馬崀專 兼翁

獸心人 勝當

時中華民國二十有七年。太歲在寅。夏吉。

時中 國民 十二 七卅 太歲 在寅 夏吉

似不肖

無所不為

家在江南

是相非實

塞其兌

后来新妇

塞其兌。閉其門。終身不勤。開其兌。濟其事。終身不救。糞翁時二十七年三月。

人壽百年能幾何。後來新婦今為婆。糞。

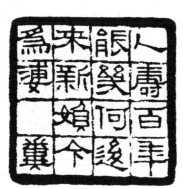

来楚生 （1903—1975）

是 20 世纪 70 年代独立称雄于印坛的大家。原名稷，字楚凫，号然犀。诗、书、画、印俱佳。篆刻远师秦汉，近学吴让之、赵之谦、吴昌硕等，但能不落前人窠臼，自出新意，开创一代印风。其肖形印更是融汉画像，古肖形印于一炉，冠绝古今。

来

汪

初昇

豈齋

申齋

德侯

夢寒

初昇

子木之印	德侯	良芳	心和 用博
安處	懷旦	玉笙	憬齋
楚私	生長湖山	怡怡室	子木
安处楼收藏款。然犀。	然犀。	初昇。	己丑穉仲。楚生既作。

中興

貴耳

然犀

關良

處厚

安處

渾脫舞

缺圓齋

寵為下

窮遠樓

少則得

謙受益

安處

永愷藏

潘豆之鉨

辛亥首夏初昇擬漢碑額。

然犀。

耳目康寧手足輕

憬齋藏

姚玉笙

喜雪齋

德侯所作

寵為下

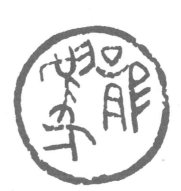

遲父鐘用服昭乃穆丕寵光。『寵』篆作『龍』。詩小雅：『既見君子。為龍為光。』傳龍，寵也。寵為下。見老子。壽夫子。誨政。戊上日心月。來楚生并記。

子木所得

用博之鉨

張永愷印

安德堂藏

謝慕連

浙東人

矢壹斋

白雲怡意

二月花齋

水墨清華

莫將有限趁無窮

來家半士

德侯曾读

楚生私鉨

士不飲酒稱半士。辛亥嘉平初昇記。

子木集金石文字記

子木集金石文字記。楚刻。

勤能補拙

大利王五

愛上層樓

寧少少許

為人民服務

肝肺槎牙

自愛不自貴

惜墨如金

來楚生之鉨

後悲盦主

杭人玄廬

張雷私鈢

石湖收藏之印

遠我遺世情

鴛湖冷月

石湖收藏記。庚寅來楚生刻。

淵明詩：泛此忘憂物，遠我遺世情。初昇。

初昇。

百花生日生

子木平生珍賞

憬斎集古刻辞

一九四九年楚生於然犀室。

自愛不自貴

為容不在貌

子木心賞

儗漢瓦當。楚生既作。己丑八月。

息交以絶遊

詎能盡如人意　但求無媿我心

莫待无花空折枝

憬齋所藏鈔本

憬齋藏鈔本記。巋然一九四九。

憶弟淚如雲不散

凡事豫則立不豫則廢

鄂渚生浙水長滬瀆遊

張增泰圖書記

橫眉冷對千夫指

魯迅先生句。一技刻。

初昇

木鉨

酉堂

開勛

然犀

酉堂

良芳

云虎

梦蜻楼

來隸樓

初昇

趙冷月

聯季子

予生仲冬下旬。冬至一陽生。因號初昇。升，十合也。許書作昇。初昇并記。辛亥三月。

滌雪樓

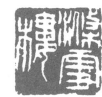
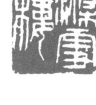

藝海堂

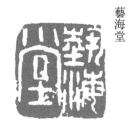

渾脫舞

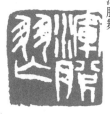

初昇晨課

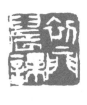

良芳讀書

非葉作。

處厚

然犀。

處其厚不變其薄。見老子。楚生補誌。

健飯都尉

負翁仿漢。

缺圓齋

初昇作。

德侯言事	楚生曾觀	楚生私鉩	來楚生印
君叔後裔	趙氏墨緣	安處樓主	吳融五印
南山居士	西河同鄉	美意延年	張用博印
王兆芳印	冷月私印	新樂邨民	為人民服務

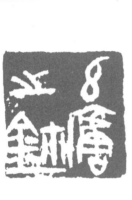

初昇高興

潤齋

初昇印信

玄廬之鉨

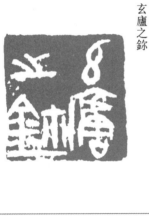

湘江萬箇

歷光溷世

鴛湖冷月

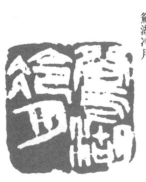

吳中王誓印信長壽

生于鄂渚長于浙水遊于滬瀆

冷月之璽

鄭重讀書

周碧初

來稷勛印

長毋相忘

子木大年

唐云之鉨

多思藏書

張永愷印

不薄今人愛古人

不登大雅之堂

是楊風子草書

一絲不掛似太俗

支離錯落天真

憬齋鑒藏

楚生一字初生又字初昇

但願無事常相見

憬齋鑒藏之記。鳧作。

来楚生

不事邊幅

形同槁木

周甲后作

王良芳藏書

負翁信手

童衍方印

大坳山民

取意任無弦

吳郡張雷

少得多惑

張顛三杯

來楚生之印信

唐云印信

大處落墨

嶺上白雲

不值一文泉

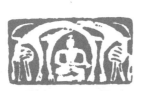

王臨祉屬
為丘弟臨
煦敬造佛
像一軀。
三十八年
凫記。

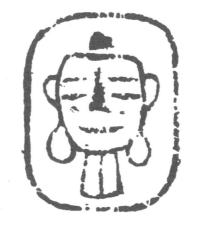

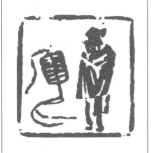

无我相。
无人相。
无众生相。
无寿者相。
三十八年
六月。凫
作。

陈巨来（1904—1984）

张澤

巨來

20 世纪杰出的篆刻家，其"圆朱文印"被誉为"三百年人第一人"。原名斝，字巨来，其斋号安持精舍。师承赵叔儒，印风承继秦汉、大气磅礴，在"圆朱文"上得心应手，造诣尤深。平生刻印三万余方，全国各大博物馆、图书馆都请他刻制圆朱文考藏印。

北室

文無

京兆

澗盦

衡山

行嚴

大千	汝南	延陵	延陵
出山小草	心畬 吳郡	飛鴻	戊申
辛未生	石室翁	珠谿	玉還
雙江閣	竹粉斋		巨来作。

剛似象耳玉屋用犀角。明人章法巨來學。甲辰十月所作。

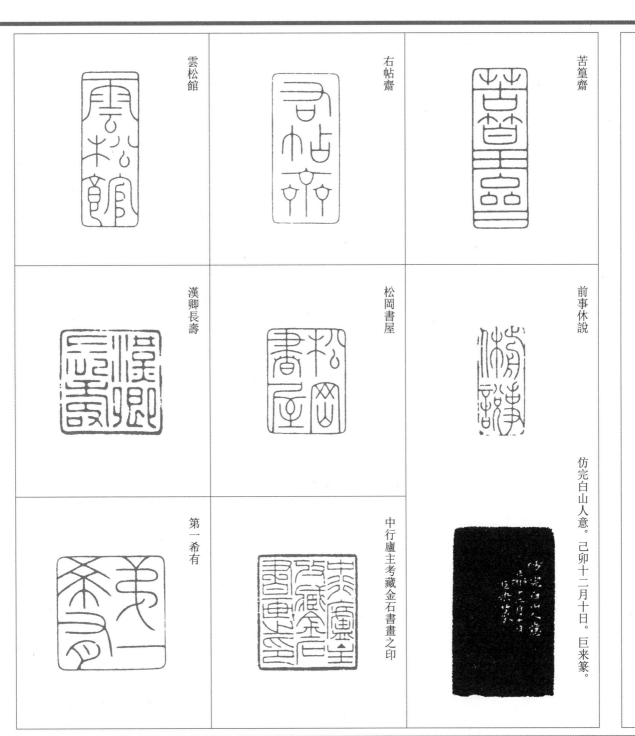

陈巨来

苦篁齋

右帖齋

雲松館

前事休說

松岡書屋

漢卿長壽

中行廬主考藏金石書畫之印

第一希有

仿完白山人意。己卯十二月十日。巨来篆。

盍齋祕笈	巨来画松	大千居士	下里巴人

巨来珍藏	公威手钞	遊手於斯	耕梅艸堂

安持祕笈	仲勉手拓	湖帆鑒賞	夷同之印

程潜印信	梅影書屋	黄氏仲明	上池僊館

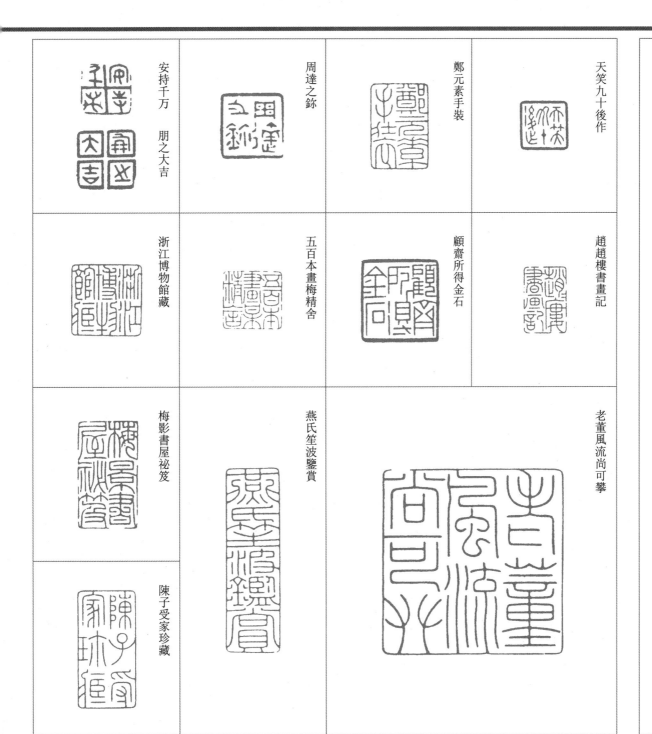

陈巨来

天笑九十後作

鄭元素手裝

周達之鉨

安持千万　朋之大吉

趙趙樓書畫記

顧齋所得金石

五百本畫梅精舍

浙江博物館藏

老董風流尚可攀

燕氏笙波鑒賞

梅影書屋祕笈

陳子受家珍藏

大風堂珍藏印

江南六俊世家

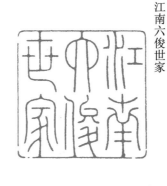

江南吳氏世家

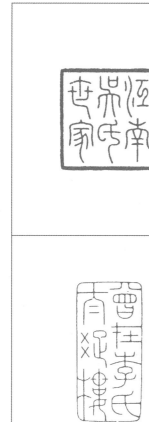

成都艸堂收藏印

安吳朱榮爵字靖侯所藏書畫

曾在李氏太疏樓

趙叔孺氏珍藏之記

趙氏鶴琴珍藏之記

晴窗一日幾回看

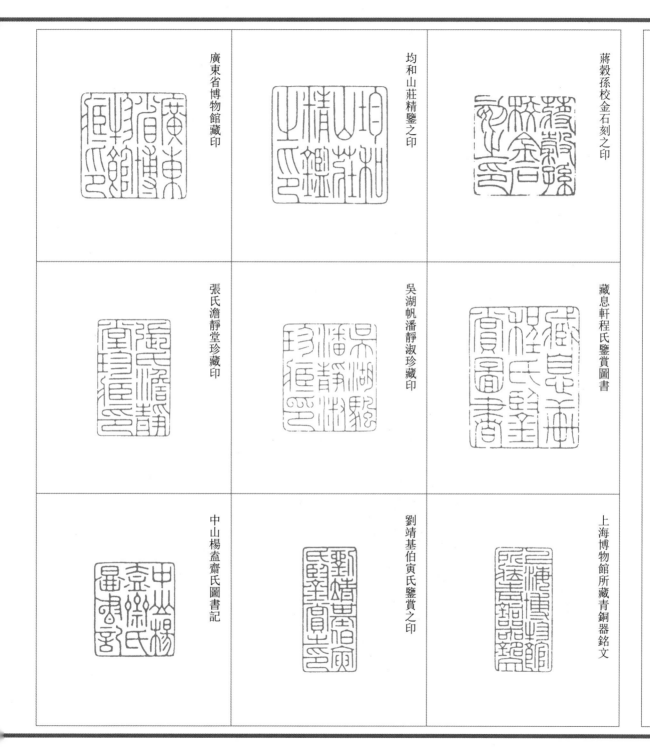

蔣穀孫校金石刻之印

均和山莊精鑒之印

廣東省博物館藏印

藏息軒程氏鑒賞圖書

吳湖帆潘靜淑珍藏印

張氏澹靜堂珍藏印

上海博物館所藏青銅器銘文

劉靖基伯寅氏鑒賞之印

中山楊盍齋氏圖書記

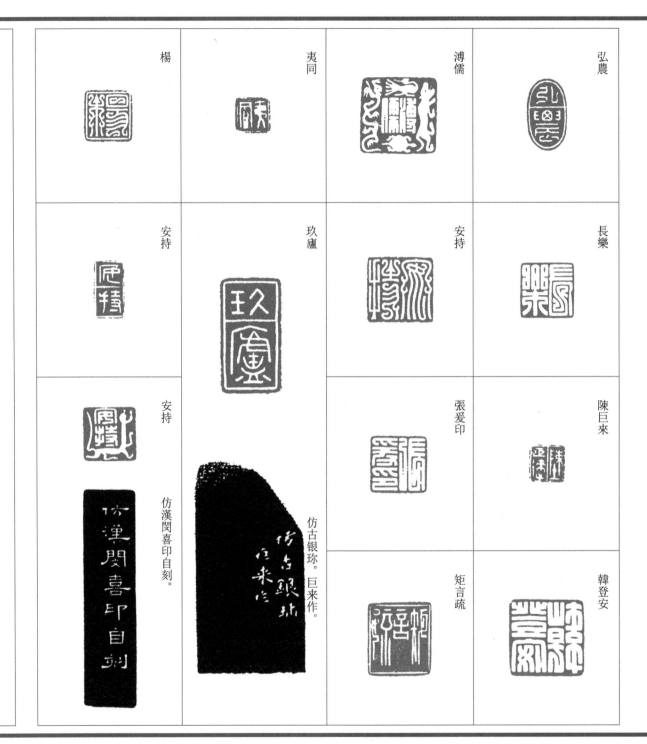

弘農

溥儒

夷同

楊

長樂

安持

玖廬

安持

陳巨來

張爰印

安持

仿漢閔喜印自刻。

仿古銀珠。巨来作。

韓登安

矩言疏

密均楼

聂绀弩

瓯越人

贞之邮

潘伯鹰印

沙阳乡

确然无欲

张爱私印

高野侯印

浪得名耳

超然心赏

朱曜之印

牟道人　丁未上巳。巨来。

安持精舍

元素长乐

巨来仿汉官印。己卯八月。

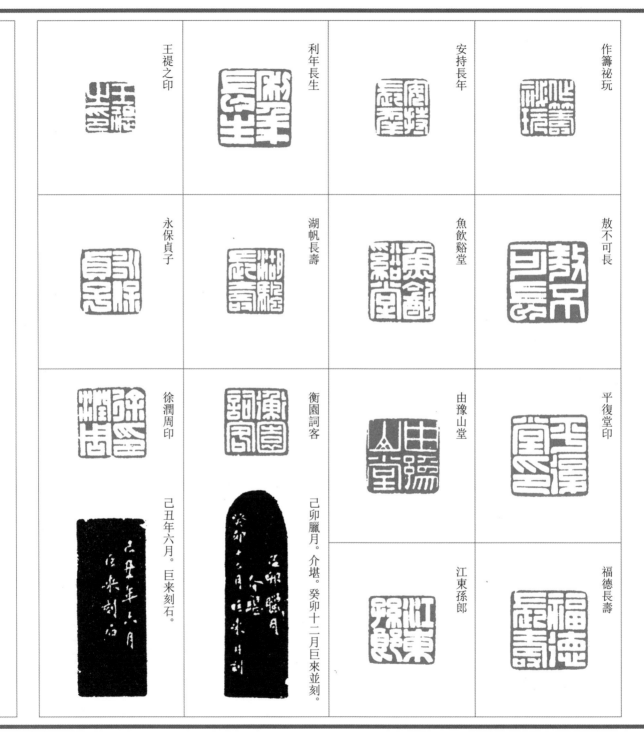

作篆祕玩

安持長年

利年長生

王禔之印

敖不可長

魚飲谿堂

湖帆長壽

永保貞子

福德長壽

平復堂印

由豫山堂

衡園詞客

己卯臘月。介堪。癸卯十二月巨來並刻。

徐潤周印

己丑年六月。巨來刻石。

江東孫郎

破虜後人

松窗審定

吳倩湖帆之印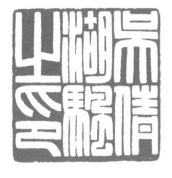

以待知者看

翠亨楊慶簪印信長壽

孫壽徵印

菱湖人家

小林斗盦

穀年長樂

慎得七十後作

陳夷同印

勝野友禧子

楊慶簪長壽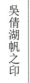

盎齋所藏名賢尺牘

二十從軍三十作宰

慣遲作答愛書來

青藤兼山

翠亨楊氏由豫山堂珍賞之章

吳湖帆潘靜淑珍藏印

巨來私記宜身至前迫事毋閑
願君自發封完印信

粵人楊慶簪陳金英夫婦珍藏
歷代閨秀書畫之印

畫到梅花不讓人

近现代诸名家

　　白印章与文人书画紧密结合后，出现了璀璨瑰异、流派纷呈的文人篆刻艺术。

　　近现代的篆刻家们在继续篆刻流派艺术发展的道路上，借鉴民族文化的优秀传统，突破了秦汉玺印和明清篆刻的规范，勇于革新，不断探索，揭开篆刻艺术崭新的一页。

　　其主要代表：达受、邓傅密、莫友芝、何昆玉、王石经、吴大澂、陈雷、王尔度、徐新周、王大炘、罗振玉、钟以敬、吴隐、叶为铭、童大年、陈师曾、吴涵、高时显、丁仁、李尹桑、钱厓、罗福颐。

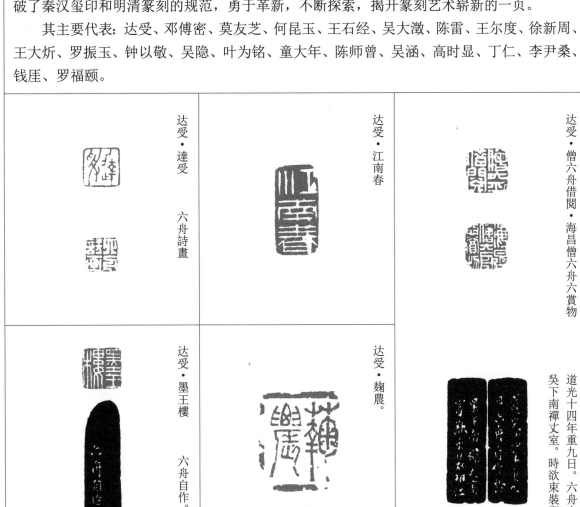

达受·達受　六舟詩畫

达受·江南春

达受·僧六舟借閱·海昌僧六舟六賞物

达受·墨王樓　六舟自作。

达受·麴農。

道光十四年重九日。六舟自作於吳下南禪丈室。時欲束裝邗江。

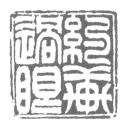

邓傅密 · 約軒過眼

約軒先生博雅好古。官楚北時。購
先君子刻印一石。寶玩有年矣。傅
密今游虞山。先生憐其少孤。割愛
見賜。作此。以識心感。非敢雲報也。
時道光丙午仲冬既望。院鄧傅密。

莫友芝 · 子偲

莫友芝 · 莫友芝印

莫友芝 · 莫五友芝則心

莫友芝 · 莫友芝印

莫友芝 · 莫友芝

莫友芝 · 邵亭眲叟

何昆玉·何昆玉印信長生安樂

九字累闌印。何昆玉印信長生安樂。乙未元旦。仿漢於申。

九字累闌印
何昆玉印信長生安樂
乙未元旦仿漢於申

何昆玉·盧邦憲印

何昆玉·陳澧之印

何昆玉·百舉齋

吾子行作卅五舉。為篆刻師。其法
仿古卅體。仿漢印百式。編為十二卷。
名曰。百舉齋印譜。何昆玉識。

吾子行作卅五舉
為篆刻師其法
仿古卅體仿漢印
百式編為十二卷
名曰百舉齋印
譜何昆玉識

何昆玉·陳澧

何昆玉·嚴根復

何昆玉·蘭甫

何昆玉·嚴荄

何昆玉·吳大澂印

何昆玉·愙齋

何昆玉·澘頤之印

何昆玉·方氏子箴

愙齋尚書雅命。昆玉。

伯瑜仿朱文古鉨式。

箴翁方伯命信漢二十餘印。專心匝月之久而成。非敢自許。幸無信筆矣。昆玉。

擬趙松雪朱文印大意。時己巳除夕。昆玉。

王石经 · 篆斋　吴雲私印

王石经 · 齊東陶父

王石经 · 篆斋收藏六泉十布印
· 篆斋藏三代鉢

王石经 · 王懿榮字正孺

王石经 · 海濱病史

王石经 · 海濱病史

王石经 · 退樓乙亥後改號愉庭

王石经 · 蘇鄰老人　西泉。

王石经 · 罍翁　西泉。

陈雷·祕雲書印　軒卿太守名印。陳雷。

陈雷·書徵康吉

吉羅居士法。匊㕚效之。

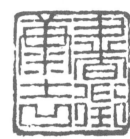

吴大澂·愙齋所得金石

愙齋尚書自刻印。
壬申七月。趙叔孺
拜觀於四歐堂中。

吴大澂·吳大澂印

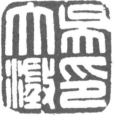

愙齋尚書正事。文章為一代宗。金石之學。
尤超越古人。書畫篆刻。其餘事也。湖帆世
兄為尚書孫。出公自刻名印。屬樹記之。以
示後昆。樹亦得坿名以傳。詎不幸哉。壬申
黍月。鄞趙時棡識。

愙齋尚書政事文章為
一代宗金石之學尤趙越古
人書畫篆刻其餘事也
湖帆世兄為尚書孫出

公自刻名印屬樹記之以
示後昆樹亦得坿名以得
詎不幸哉
壬申黍月鄞趙時棡識

陈雷 · 昌楹日利

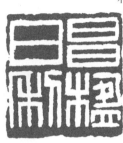

陈雷 · 雲書印信長壽

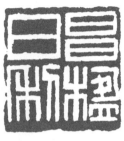

軒卿太守訓正。陳雷。

陈雷 · 觀自得齋

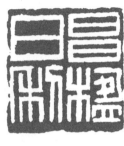

辛巳二月。震叔。

陈雷 · 作英

陈雷 · 軒卿　震叔。

陈雷 · 琅邪

泉唐陳震叔擬秦人印。

陈雷 · 興来如畲

軒卿太守審定。陳雷。

陈雷 · 壽僖

震叔篆。

書徵仁兄
有道。钁。

王尔度 · 起家西掖備兵東川提刑北楚承宣南越

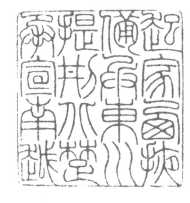

王尔度 · 養閒艸堂

己巳水春月。江陰王爾
度篆。時寓姑蘇鳳皇鄉。

王尔度 · 翠蔭軒　戊辰九月。頃波刻。

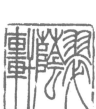

戊辰九月。頃波刻。

王尔度 · 歸安姚覲元印

徐新周·近來海內為長句

蘭史先生所著長篇。與易實
甫邱仙根。爭能擅勝。為刻
杜詩句貽之。己酉八月。上
海姚文棟記。吳中徐星州刻。

徐新周·作英

良士。辛丑四月。星州重作。

徐新周·和光

老子和其光同其塵。戊午二月。徐星州。

徐新周·伯寅父審釋彝器款識

新周。

徐新周·垂芬燿于書篇

汉北海相景君碑。戊午春二月。
星州作。

徐新周·天下無雙

後漢黃香傳。香家貧。內無僕妾。
躬報苦勤。盡心奉養。遂博學經典。
究精道術。能文章。京師號曰。天
下無雙。江夏黃香。戊午春二月二日。
古吳徐星舟作于滬江客次。

徐新周·睎高

徐新周·芙蓉盫

徐新周·齊天地于一指

徐新周·臨河思洗耳

此郭景純遊仙詩句。洗耳者巢許也。巢許乃隱逸者流仙人。而學隱逸其殆沉世耶。一咲。庚申冬。星舟。

徐新周·丹書紫字昇元飛步之經玉石金光妙有靈洞之說

錄魏書釋老志。戊午夏日星州刻。

徐新周·被金石而德廣

摘陸士衡《文賦》句。戊午夏初。吳中徐星州刻于滬江。

徐新周·氣霽地表 雲斂天末 洞庭始波 木葉微脫

此謝希逸月賦。可謂絕妙好詞也。戊午三月。徐星州作。

徐新周·華語樓

徐新周·善言莫離口

徐新周·虎丘訪劍西湖載酒

徐新周·垂頭自惜千金骨

此郝經詩句。星州刻。

蘭史先生遊虎邱西湖。歸來屬作此印。己酉八月。徐星州記。

徐新周·蒲華詩書畫印

光緒丁未十二月。為作英道長刻此。即請教正。吳門星州製。

王大炘·漢第所得

王大炘·趣齋

王大炘·崔逸獨賞

王大炘·麟士之印

王大炘·江左世家

王大炘·大年

王大炘·陶涉園收集書畫印記

王大炘·万斠艸堂顧氏藏書印

歲在壬子夏五月四日。梅雨乍晴。槐風轉溽。姜白石詞所詠。淒涼五日心事。此情寧不可悲。今為涉公製江左世家印。用宋元人法。參以漢碑額意成之。藉以舒懷。聊以遣寂。罐山民并記于海上。

王大炘·顧麟士校記

王大炘·長州章氏

王大炘·鄭文焯印

王大炘·鶴逸臨麓臺畫

王大炘·顧鶴逸珍藏

王大炘·陶涉園收集碑誌之記

王大炘·歡自得齋

王大炘·長州章氏崇禮堂

儗漢鑄印。罐山民製。

學趙撝叔。冰鐵王大炘刻於賜研堂。

王大炘·蘭泉長壽

取三公山碑意。乃刊是石。庚戌正月。冰鐵王大炘並記於盛氏思惠齋。

王大炘·張葆葆鑑賞記

庚申歲春。冰鐵
王大炘篆于海上。
摹漢畫像專。冰
鐵

王大炘·長州章氏四當齋珍藏書籍記

王大炘·吳小城東野·西崦人家

西崦是某華深處。
崔道人將移家山
中。令刻是印以
為勝引。歲在甲
辰中秋之月。冰
鐵王大炘記。

王大炘·蘭泉
秦瓦文。为涉公製印。罐山民。

王大炘·仁和王氏退圃藏書印

武進盛氏家塾藏書印

罗振玉·雪堂藏泉	罗振玉·雪堂手拓	罗振玉·東海愚公	罗振玉·振玉印信
罗振玉·二萬石齋	罗振玉·雪堂長物	罗振玉·叔言獲古	罗振玉·上虞罗氏
	罗振玉·雪翁	罗振玉·上虞羅氏	罗振玉·雪堂珍祕
永豐鄉人製。	罗振玉·臣玉之印·叔言	罗振玉·羅叔言	罗振玉·羅振玉印

罗振玉·黄常錣

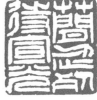

罗振玉·溥侗之印

罗振玉·簡忍死待宣光

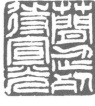

宣統甲寅。仇亭老民刻丁崔年旬。

罗振玉·罄室

罗振玉·見張杜楊許未見之文字

宣統甲寅。仇亭老民製。

罄室。辛亥五月。刪存製。

钟以敬 · 摩詰後人

辛丑嘉平上澣五日。以敬。

钟以敬 · 福菴見過

福庵仁兄屬。甲辰陬月。喬申。

钟以敬 · 丁仁收藏名人真蹟

喬申。

钟以敬 · 明州周宗鎬字衡夫印

以敬為北蒙仁兄作。

钟以敬 · 說到人情劍欲鳴

甲辰陬月。刻似微幾四兄。以敬。

钟以敬 · 銳侯曾觀

擬漢人鑄銅印遺意。似鷗。

钟以敬·恭度所作

乔申仿完白山人篆法。

钟以敬·天涯浪迹

完白山民篆法。乔申仿之。

钟以敬·福庵所作

辛丑如月。为福庵仁兄。以敬。

钟以敬·蛾术斋

昭阳大荒落病月中浣。乔申制。

钟以敬·張蔭椿硯孫長生安樂

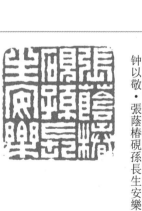

丁酉长夏。冢兔攮汗。

钟以敬·山陰州山吳氏竹松堂藏

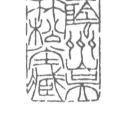

石潛道長審
定。葉舟持
贈。乔申璚
刻。

钟以敬·西泠印社长·高时敷

钟以敬·逸安·印傭手拓

钟以敬·石濙　窳龕。

钟以敬·罗刹江民

福盦將有鄂渚之行。喬申刻此誌別。乙卯嘉平。

钟以敬·蕉綠館主孫老鄂之印

仿吳紀功碑法。庚寅冬月。喬申。

钟以敬·且食合梨

蛤蜊二字說文不錄。今從淮南子作合梨。辛丑長至日。喬申並記。

吴隐·福盦

吴隐·壽祺

叶为铭·衛叔卿

叶为铭·持默老人

服雲母。駕雲
車。乘輿者。出
席飲。大橢勿多
言。多言倍之。
葉舟仿秦人印。
己亥伏日。

葉舟仿曼生作。

吴隐·怕你不雕蟲篆刻

吴隐·銳侯心賞

吴隐·光緒辛卯嘉惠堂所得

吴隐·愛蓮池畔是儂家

叶为铭·郭樸

叶为铭·林逋

石泉仿曼生法。

擬種榆仙館意。丁未二月。石潛記。

囊經維溫
致天子問。
擅地理者
飲爵。葉
葉舟仿漢。

孤山之麓。
妻梅而子
鶴。飛花
飲。杭人
葉舟。己
亥六月。

童大年·小松畫

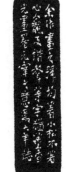

余作畫之號。均署小松。不著心龕及諧聲等字。猶董香光畫署元宰之意焉。大年誌。

童大年·會心不遠

會心不遠。見世說。丁卯八月。心龕作。

童大年·心安得之

戊午良月。大年。

童大年·大年

擬秦銀印。己巳上巳辰。大年篆。

童大年·大年長富

侯官林樹臣為余覓得漢人大年長富銅印。龜紐四側刻四靈形。瑩如綠玉。希世之珍也。辛未十二月。隨祖父遺跡及宋元人書畫、上品石章、古阮同被扈北之災。悲夫。壬申二月。大年追憶記。

童大年·惺堪

尚草敦祥相月。作於潤州。大年。

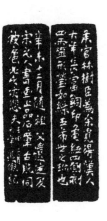

童大年·不求甚解

不求甚解。壬戌五月十又五日。大年作。

自秦燔以後。六經四書。由古文變大篆。大篆變小篆。變分隸、章草、真行。遞嬗至今。輾轉傳鈔摹刻。實多謬誤。久失本真。五柳先生不求甚解一語。即闡發孟子盡信書則不如無書之旨。深得讀書善法。學者勿以辭害義可也。至金石家。往往以未見之字曲為引證解釋。聚訟紛紜。莫衷一是。愈生枝蔓。蓋若闕疑。亦以不求甚解之之為當耶。心龕又識。

童大年·華嚴眇蹟

杭州西湖黃妃塔。亦名雷峰。吳越國王記中曰。塔之成日。又鐫華嚴諸經圍繞八面。真成不思議劫數。大精進幢等語經刻。筆法勁挺。畫平豎直。意在歐柳之間。又類蘇孝慈墓誌銘。足為學者楷式。予得片石。供養草廬。勒此石以志憙。甲子嘉平月。童大年作于海上。

童大年·印奴

趙撝叔為魏稼孫刻「印奴」
印。余乃自刻印「童印」。
大年仿銀鉢文。

童大年·心盒

完白山人法。從秦權量、
漢碑額中脫胎而來。盡得
小

篆遺意。近時所行鄧派。
乃徐褎海。法較完白寬處
愈寬。密處更密。漸失小
篆正宗。此印參鄧而由吾
趙上追二李。似尚有合於
古。丁巳秋七月既望。大
年記。

趙止澬二字。
似尚有合於
古丁巳秋七月
既望大年記

童大年·大年所藏石象

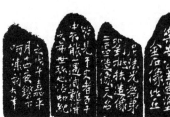

年來得北魏樂「安公主造塗金石像」「比丘尼法光為弟劉挑扶造像」二區造像。二人名皆見於史者。百千中不能一遇。洵難得之希世珍也。治印紀之。戊午嘉平月十四夜。鐙下呵凍刻。大年。

童大年·大年

歲在癸丑。暮春之初。小蘭亭修褉歸。興酣作此。心龕鐙下記之。

童大年·鄲大年

集韻。鄲，地名。又姓。通作童。古印之姓大都從邑。此仿鉢文。大年自識。

陈师曾 · 朽道人

陈师曾 · 陈衡恪印

陈师曾 · 师曾自号朽

陈师曾 · 湘潭周印昆鉴赏印

陈师曾 · 周大烈所藏金石刻辞

陈师曾 · 槐堂女弟子

南蘋专心绩
事。问道于余
为刻此印。以
志不忘。若拟
随园。则吾岂
敢。壬戌八月。
师曾记。

陈师曾 · 鞠梅双景盦

陈师曾 · 宁支离毋安排

吴涵・郁勃縱橫如古隸

吴涵・千里之路不可扶以繩

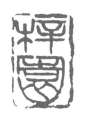

吴涵・家有楹書　乙卯嘉平幾望。書徵先生屬。安吉吴藏龕。

吴涵・涵中

涵中先生正刻。吴藏堪。

吴涵・梓園

吴涵・潑墨

吴涵・吴邁之印

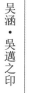

吴涵・樾蔭草盧

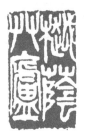

丁仁·幽意閑情

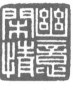

鶴廬擬悲盦。甲寅十月。

丁仁·王維季

集『虢季子伯盤』字。丁仁作。

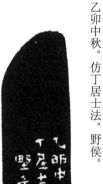

高时显·蔬香馆主

乙卯中秋。仿丁居士法。野侯。

高时显·福盦

辛丑四月。仿秋堂法。奉福盦姻世叔方家政。欣木。

李尹桑·蘿生

庚申四月苦雨。刻此遣興。鈢齋。

李尹桑·南都易氏家藏

南都易越四字。古鈢文均有之。氏家二字。則合以古籀也。尹桑。

李尹桑·时桐信鈢

鈢齋刻。寄叔孺先生滬上。

李尹桑·寳弘·黃冰鴻

李尹桑·笙寒樓·天馬信鈢

李尹桑·李步昌·臣步昌

漢穿帶印。雙虞壺齋藏。鈢齋為昌兒撫之。庚申七月八日刻成。

李尹桑·先黃石齋一日後唐伯虎四日生

仲珺賢姪生辰。刻此為壽。甲戌二月。李尹桑。

李尹桑·樂孫

此鈢齋儗古。百不得一之作也。顧定之珍之。

钱厓·麥僊·秋艸道人

钱厓·放庵

钱厓·渾齋

钱厓·看雲聽水之齋

钱厓·厓鉢·钱厓印信

钱厓·室有尊彝門無車馬

室有尊彝門無車馬。叔厓。

钱厓·關雪

钱厓·刘生

钱厓·散人有嗣

钱厓·瞿康侯珍藏金石書畫記

钱厓·鐵齋

钱厓·秋艸道人

三代古鉢。為會津老友摹之。丙子三月。叔厓。

钱厓·八一之鉢

叔厓為會津博士仿三代小鉢。丙子八月朔。

钱厓·錢厓印信

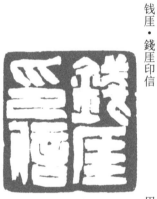

甲辰立夏。厓作。

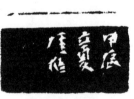

罗福颐 · 燕子聲聲裏　相思又一年

罗福颐 · 平陰都司工 〔摹刻〕

罗福颐 · 縺仔妾娟 〔摹刻〕

罗福颐 · 石洛侯印 〔摹刻〕

罗福颐 · 建明德子千億保萬年治無極 〔摹刻〕

罗福颐 · 法丘左尉 〔摹刻〕

罗福颐 · 内廷翰林

罗福颐 · 西安碑林

罗福颐 · 漢委奴國王 〔摹刻〕

篆 刻 流 派 谱 系 图

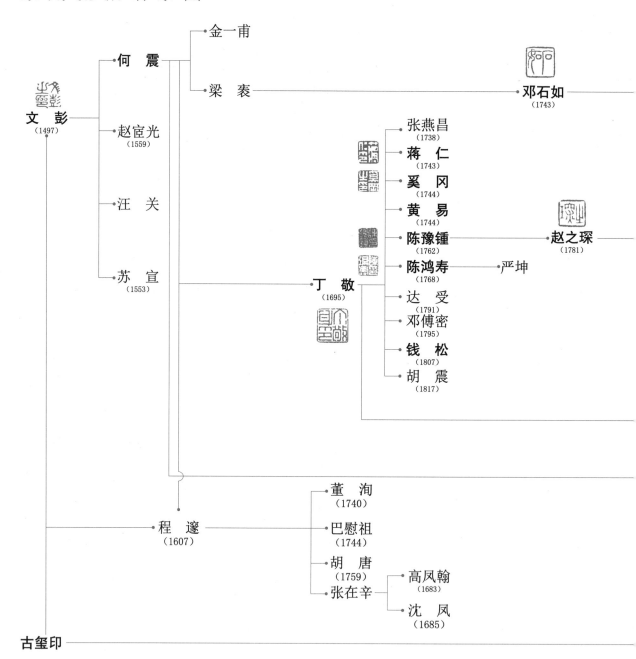

金一甫

何 震

梁 袠 ——————————————— 邓石如
(1743)

文 彭
(1497)

赵宧光
(1559)

汪 关

苏 宣
(1553)

张燕昌
(1738)

蒋 仁
(1743)

奚 冈
(1744)

黄 易
(1744)

陈豫锺 ———— 赵之琛
(1762) (1781)

陈鸿寿 ———— 严坤
(1768)

丁 敬 达 受
(1695) (1791)

邓傅密
(1795)

钱 松
(1807)

胡 震
(1817)

董 洵
(1740)

巴慰祖
(1744)

程 邃
(1607)

胡 唐
(1759)

张在辛 高凤翰
(1683)

沈 凤
(1685)

古玺印 ——————————————————————————

童大年
（1873）

吴让之
（1799）

黄牧甫
（1849）

李尹桑
（1882）

邓尔雅
（1883）

乔大壮
（1892）

徐三庚
（1826）

赵之谦
（1829）

赵叔孺
（1874）

王福庵
（1880）

陈巨来
（1904）

胡　钁
（1840）

王尔度

赵　懿

江　尊
（1818）

钟以敬
（1867）

齐白石
（1863）

来楚生
（1904）

叶　铭
（1867）

吴　隐
（1867）

丁辅之
（1879）

吴昌硕
（1844）

徐新周
（1853）

赵古泥
（1874）

邓散木
（1898）

吴　涵
（1876）

陈衡恪
（1876）

钱　厓
（1897）

何昆玉
（1828）

王大炘

吴大徵
（1835）

罗振玉
（1866）

罗福颐

高时显
（1878）

王石经
（1833）

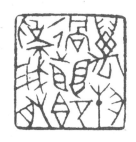

萬 物 過 眼 即 為 我 有